KB010712

서문당 컬러백과

한국현대미술

RHO SOOK JA'S FLOWER PAINTING

노숙자 꽃그림

대표작선집 II

수록작품

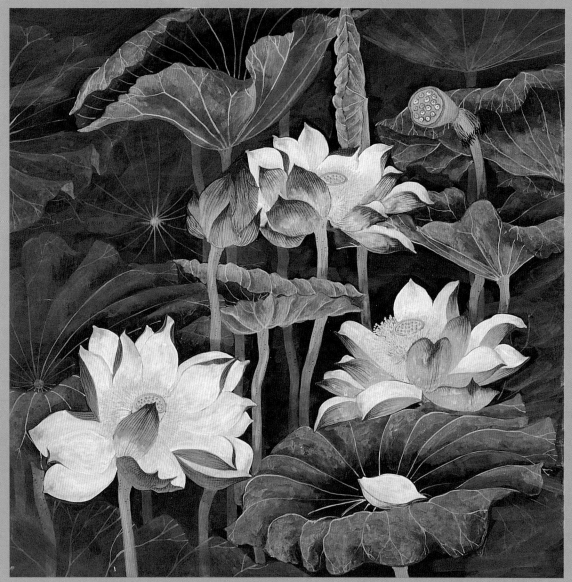

연 65 × 65cm 종이에 채색 1993

한여름

채송화

브라질이 원산지인데도 대표적인 우리 꽃 중 하나라 여겨질 만큼 꽃밭에 빠지지 않고 등장한다. '아빠하고 나하고 만든 꽃밭에' 어울리게 분홍색 줄기가 귀여운 다양한 색의 작은 꽃이다. 꽃잎의 얇고 하늘거리는 모양을 담아 내고자 지우고 그리기를 반복했건만 마음만 같지 못하다.

사람의 표현이란 아무리 애를 써도 자연은 따라잡지 못하는 것이라고 스스로 위로해 본다.

채송화 45 × 53cm 종이에 채색 1995

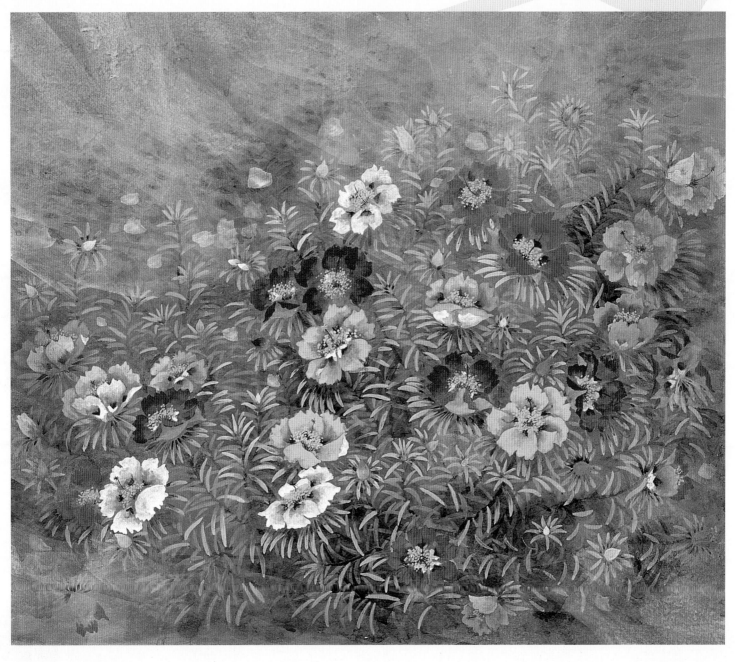

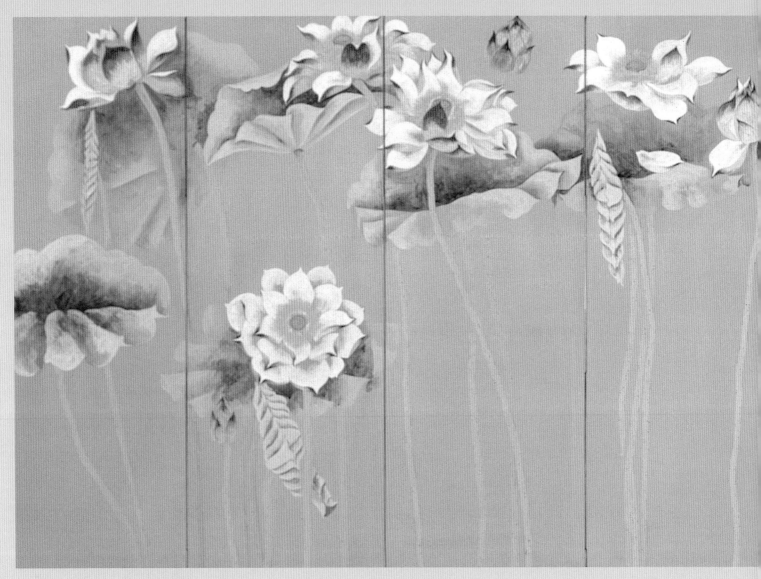

연 130.3 × 268.8cm 종이에 채색 1993

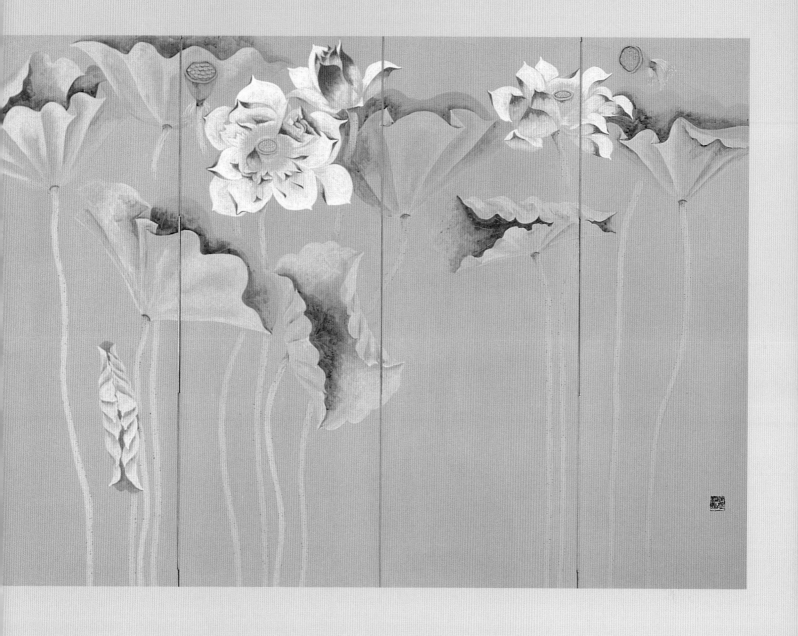

연꽃

예전에 양평 연못가에 간 적이 있다. 그곳에서 연꽃을 보는 순간 뭐라 표현할 수 없을 정도로 가슴이 두근거렸다. 그렇게 크고 맑고 투명하고 고귀하다니. 그래서 북송 때 학자 주돈이는 애연설에서 "내가 오직 연꽃을 사랑함은 진흙 속에서 태어났지만 물들지 않고 맑은 물에 씻겼어도 요염하지 않으며 속이 소통하고 밖이 곧으며 덩굴지 않고 가지가 없고 향은 멀수록 맑고 우뚝 선 깨끗함은 멀리서 볼 것이요, 다븟하며 구경하지 않을 것이니 그래서 연꽃은 꽃 가운데 군자라 한다." 고 했나 보다.

언젠가 법정 스님께서 해마다 백련을 보러 무안으로 가신다는 글을 본 적이 있다. 나도 요즈음 시간만 되면 아침 기차를 타고 무안, 전주, 양평 등지로 간다. 연꽃과 마주하는 시간보다 길에서 보내는 시간이 더 많은 여행이지만, 그 시간이 조금도 아깝지 않은 이 마음은 아는 사람만 알 것 같다.

홀왕원추리 45 × 45cm 종이에 채색 1995

원추리

봄에는 싹을 도려 내어 된장국을 끓여 먹거나 나물
을 무치고 꽃도 말려서 먹는다고 하던데, 나는 꽃을 보
려고 한 번도 해먹지 않았더니 참 잘 번져 주었다. 시
골길을 가다 보면 낮은 담 너머로 보이는 백합과 흡사
한 종 모양의 꽃이다.

아네모네 32 × 41cm 종이에 채색 2004

목화

어린 시절의 기억은 누구에게나 있을 것이다. 내게도 피난을 위해 떠났던 어린 시절이 있었다.

어느 날 문득, 그 시절 동네 아이들이 목화밭에서 목화송이를 따먹던 모습과 분홍빛이 고왔던 목화꽃이 생각났다. 한참 수소문을 한 끝에 용인 민속촌에서 땅풀과 같이 피어 있는 목화를 만날수 있었다. 어릴 때의 추억과는 또다른 모습으로 다가왔지만 여전히 매력 있는 꽃이었다. 무궁화도 아니고 부용도 아니고 하와이무궁화도 아니고 접시꽃도 아니면서 한편으로는 그 모두와 비슷한 모습이 마치 모시 적삼을 대하는 듯한 느낌이었다고 할까.

미색으로 피었다가 오므라들면서 차츰 분홍색으로 변해 간다. 그 꽃이 어떻게 그렇게 포근한 솜과 튼튼한 옷감으로 변하는지, 자연은 참으로 신비롭다.

목화 50 × 60.6cm 종이에 채색 1992

9

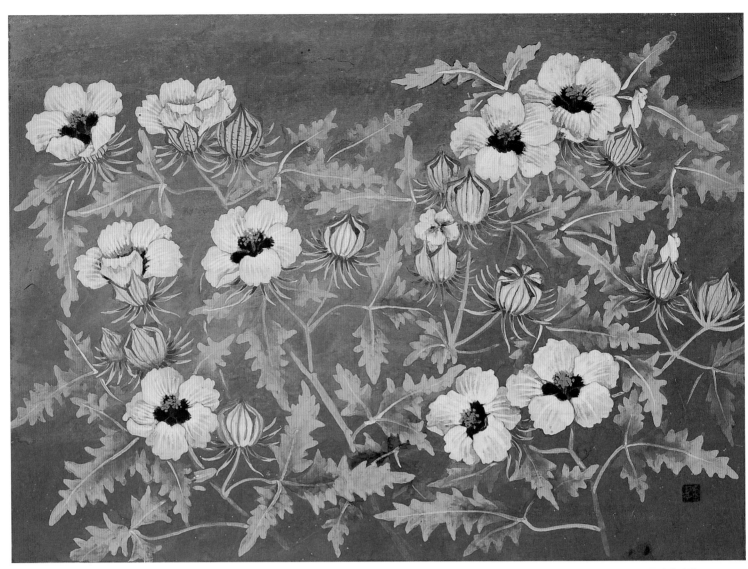

수박꽃 24.2 × 33.4cm 종이에 채색 2001

수박꽃

어느 날 마당에 흰 꽃이 피었기에 책을 뒤적여 보았더니 이름이 수박꽃이란다.
첫해는 나무가 작더니 이듬해에는 한껏 자랐다. 꽃도 좋지만 씨방이 꽈리같이 생
겼고 참 예쁘다. 흔하지 않은 야생화 같은데 어디서 묻어 왔는지 신기하기만 하다.

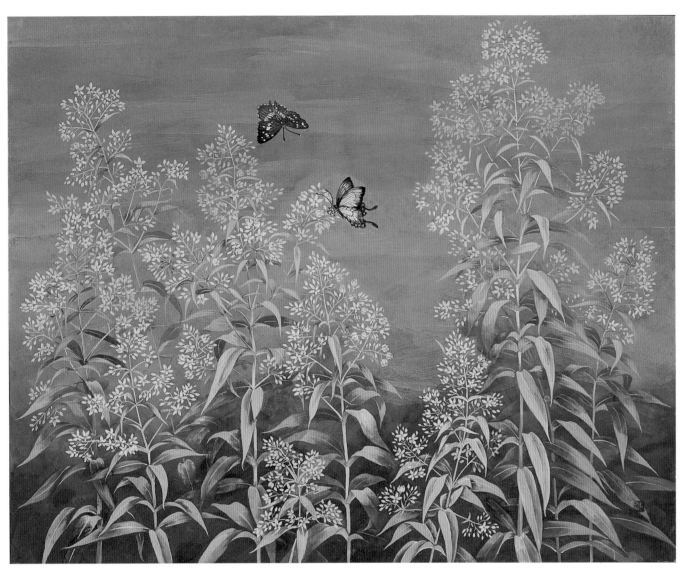

조팝꽃 72.7 × 90.9cm 종이에 채색 2001

조팝꽃(덤불조팝나무)

벚꽃이 지고 나서 산과 들에 가보면 하얀 꽃무더기가 사람의 눈길을 끈다. 이 꽃을 나는 참 좋아한다. 상비같이 와려한 외보도 난번에 시선을 끄는 꽃보다 사세히 관찰함으보써 알게 되는 아름다움이 좋기 때문이다. 그래서 나는 돋보기를 쓰고라도 이런 꽃에 매달려 몇 날 며칠을 눈이 빠져라 씨름한다. 작은 꽃들이 모여 만들어 내는 힘은 내 마음을 고스란히 앗아 간다.

11

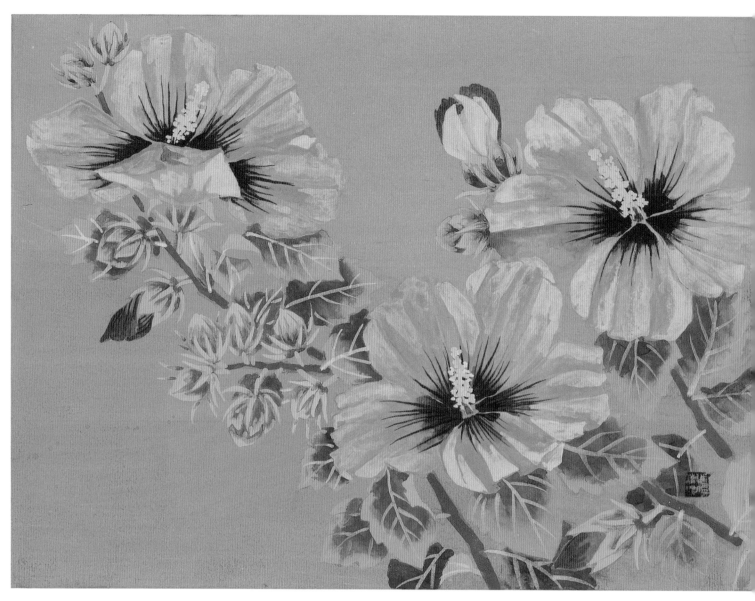

무궁화 33.5 × 24cm 종이에 채색 2004

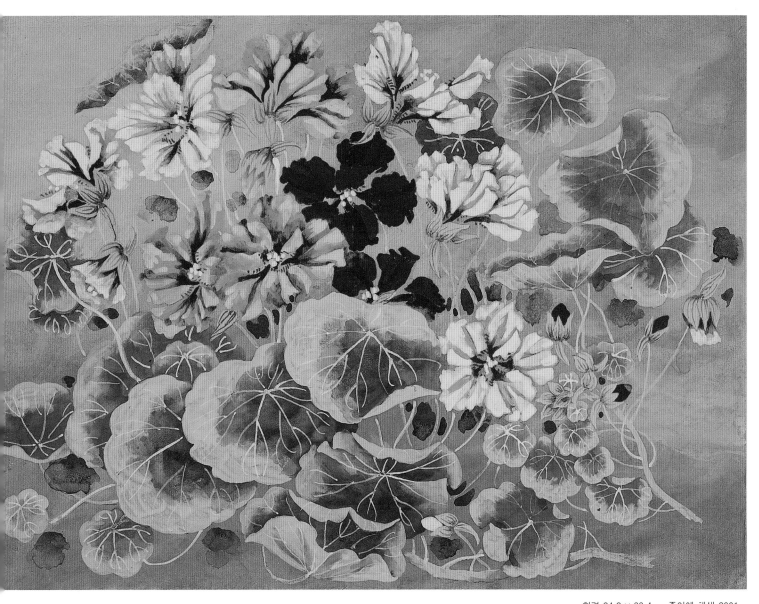

한련 24.2 × 33.4cm 종이에 채색 2001

한련

　이탈리아를 여행하던 중 모네의 집에 가본 적이 있다. 잘 가꿔진 정원에 흐드러지게 피어 있던 한련이 참으로 인상적이었다.

　줄기를 따라 피고 지면서 올라가는데 빨강, 주황, 노랑의 꽃이 있다. 꽃도 예쁘지만 물방울이 데구르르 구르는 잎사귀가 아주 작은 연잎 같다. 꽃을 따서 먹어 보면 맵싸해서, 요즘 가정이나 일부 식당에서는 샐러드나 비빔밥 등에 얹어 장식용으로 쓰기도 한다. 색이 화려해서 뜰에서나 식탁에서나 눈에 잘 띈다.

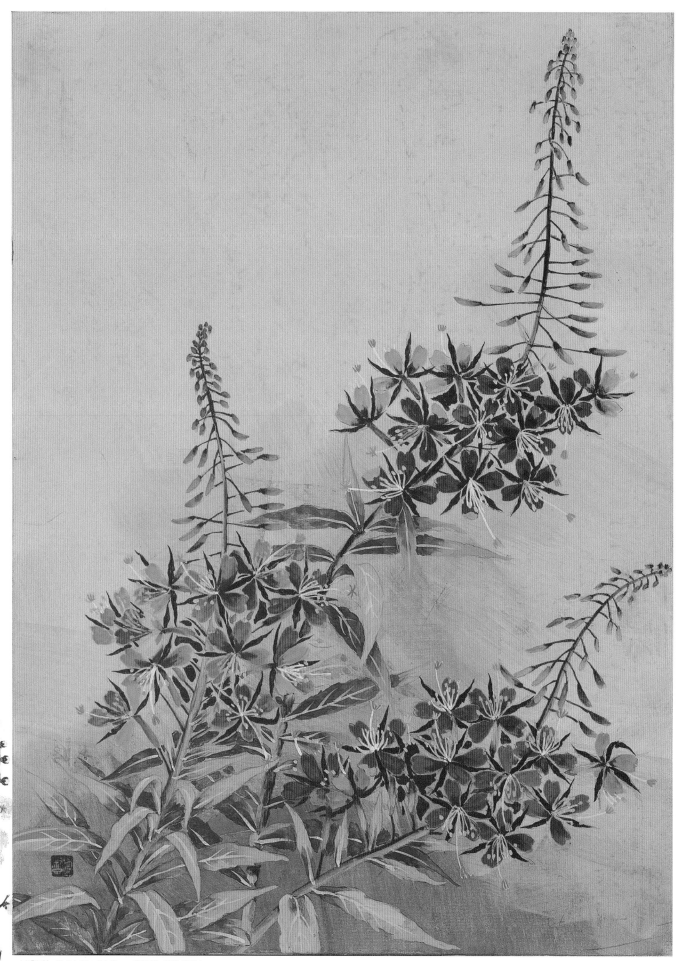

분홍바늘꽃 34.2 × 24.2cm 종이에 채색 2004

14

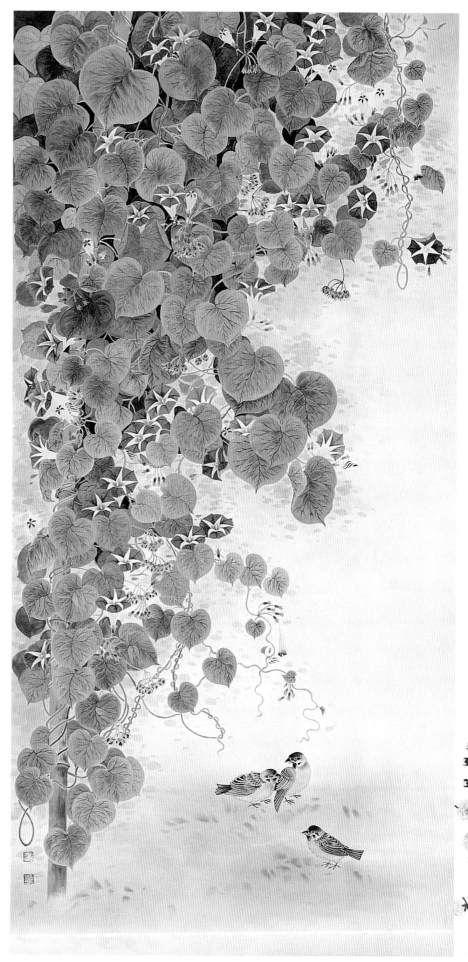

바늘꽃

우리 식구는 아들의 운전으로 여섯 시간을 달려 스코
틀랜드로 갔다. 3대에 걸친 우리 가족이 한 차를 타고 일
상을 떠난 이번 영국 여행은 평생 잊지 못할 행복한 순간
이었다.

7월의 영국에는 바늘꽃이 한창이었다. 아무리 봐도
나의 눈 속에는 붉은 색을 띠고서 대지를 장식하고 있는
그 꽃뿐이었다. "밖에 나오니 엄마 얼굴이 너무 밝아
보인다"고 아들이 말했다. 들에 나와 꽃들만 보면 그저
마음이 슬거워지니 그 또한 나에게 주어진 축복이 아닌
가 싶다

나팔꽃 145.5 × 66.5cm 종이에 채색 1985

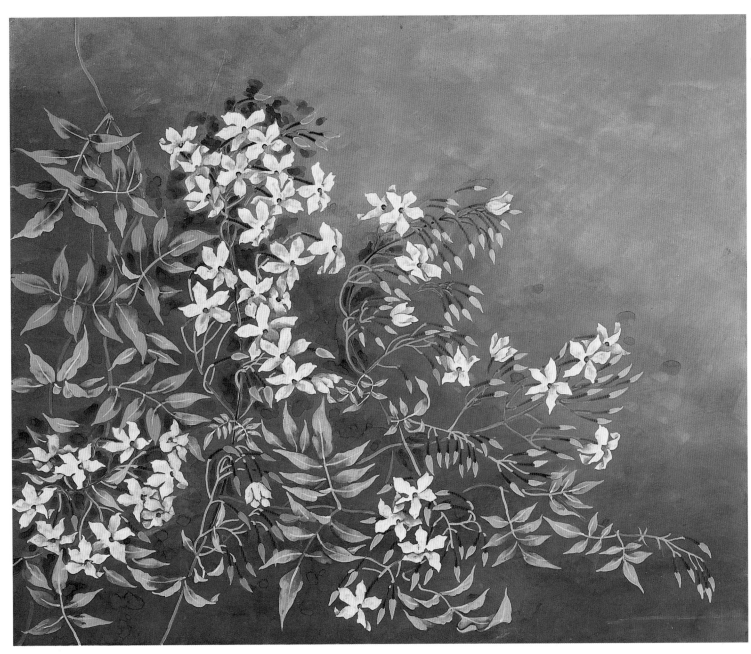

재스민 37.9 × 45.5cm 종이에 채색 2001

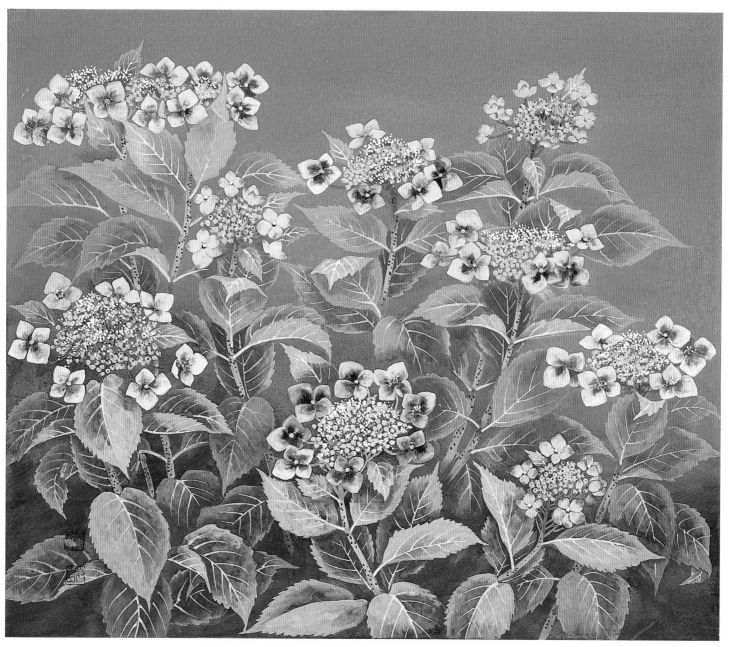

산수국 45.5 × 37.9cm 종이에 채색 2002

산수국

젊었을 때 도쿄(東京)를 여행하다 니코(日光)에 간 적이 있다. 그곳에서 수국나무를 봤는데 어쩌면 그렇게 크고 색이 고운지 감탄이 절로 나왔다. 내가 그린 수국을 떠올리자 부끄러운 생각이 들었고 한숨을 부를 만큼 아름다운 일본의 수국이 참으로 부러웠다. 꽃에 관심을 둔 이후 자주 느끼게 되는 것인데 토양과 습도가 꽃의 빛깔에 커다란 영향을 주는 것 같다. 이 산수국은 내가 30년이나 키웠지만 일본에서 본 수국의 인상이 너무 커서 볼 때마다 비교가 된다. 아무리 정성 들여 키운다 해도 우리의 환경엔 딜 맞는다는 생각이 든다.

여행을 할 때마다 큰 수국이 담긴 화판을 떠올리곤 하는데 머릿속의 그 모습을 실제로 표현하기란 쉽지 않다. 며칠을 꼬박 산수국과 마주한 채 지내야만 하는 작업이니까. 상상의 산물인 그림도 많이 있지만, 내 그림에서 가장 중요한 것은 관찰이다. 화가가 어떻게 관찰했느냐에 따라서 보는 이에게 주는 감동의 크기가 달라진다고 믿기 때문에 관찰이 선행하지 않으면 나는 그림을 그릴 수가 없다.

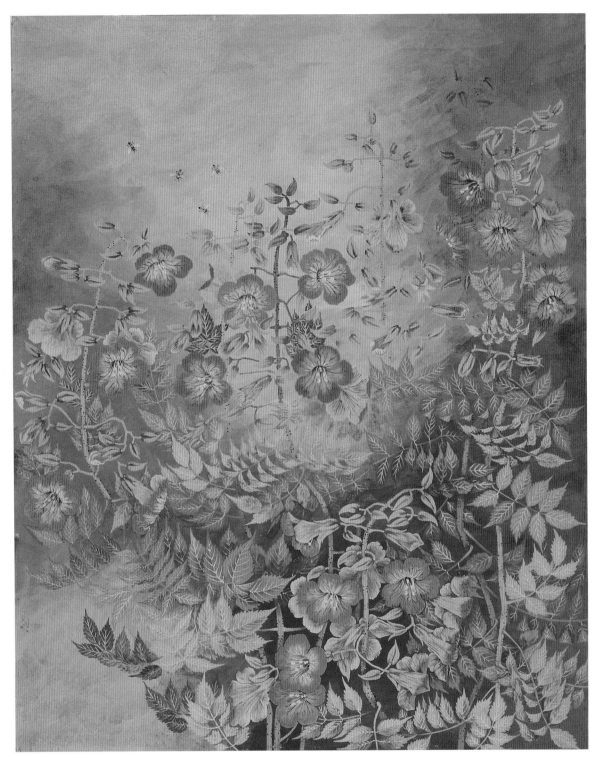

능소화 72.7 × 90.9cm 종이에 채색 2004

능소화

　사군자를 배울 때 기억했던 꽃으로 7~8월에 핀다. 수없이 많은 꽃을 맺지만 장마철
에 개화하기 때문에 자신의 모습을 다 자랑하지 못하고 뚝뚝 떨어질 때가 많다. 집을
장만하자마자 능소화를 구해 죽은 대추나무 옆에다 심었는데, 해마다 대추나무 위로
줄기를 걸치고 싱싱하게 피어서 나를 즐겁게 한다.

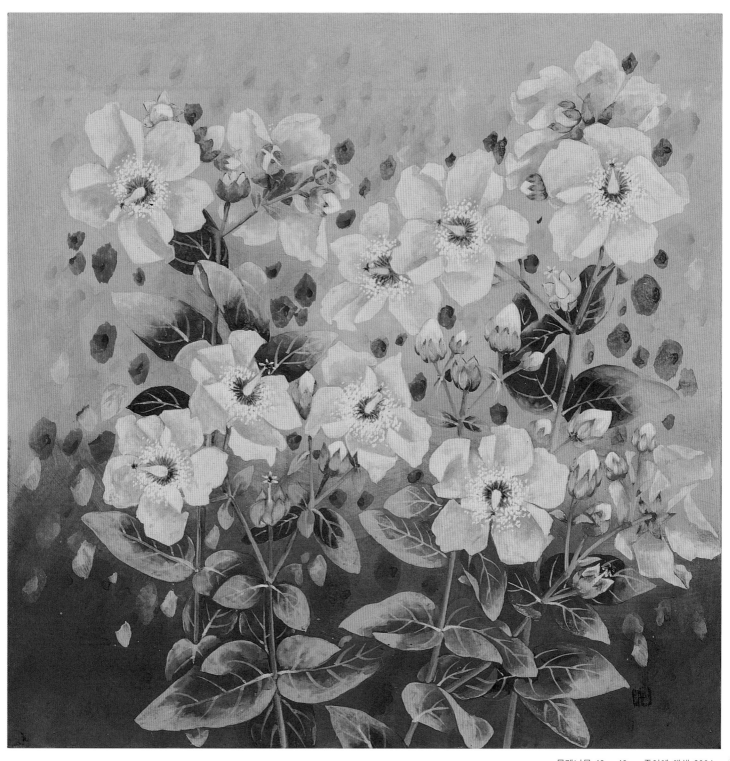

물레나물 40 × 40cm 종이에 채색 2004

물레나물

　영국 슈퍼마켓에서 보니 대부분의 감기약이나 차의 포장지에 이 꽃이 그려져 있었다. 그런 걸 보면 물레나물은 허브의 한 종류인 것 같기도 하다. 영국의 유명한 도기 그릇에 그려져 있는 것을 본 적도 있다. 꽃을 생활로 끌어들인 셈이다.

　먼 나라 사람들이지만 꽃을 대하는 섬세한 마음이 통하는 듯해서 문득 가깝게 느껴질 때가 있다. 꽃은 이렇게 서로 얼굴도 모르는 사람들의 마음을 엮는다.

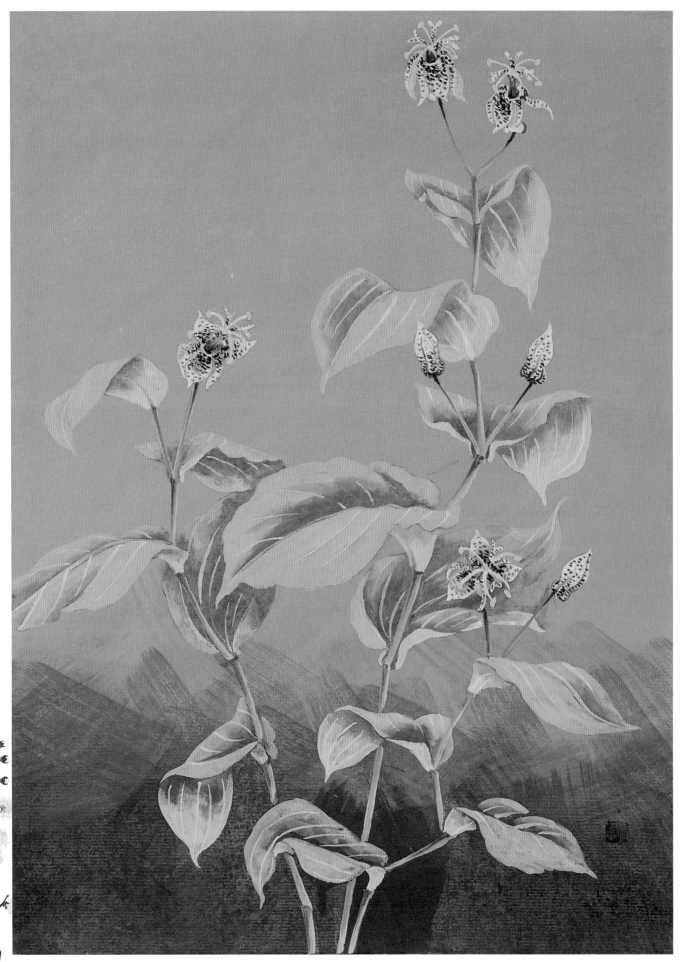

빠꾹나리 34.2 × 24.2cm 종이에 채색 2004

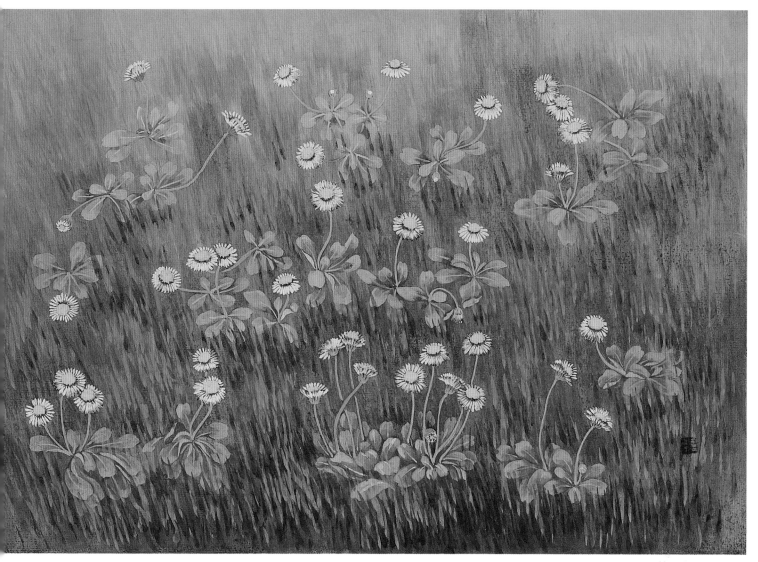

황소눈 데이지 48.5 × 33.5cm 종이에 채색 2004

황소눈데이지

큰아들 재호가 영국으로 유학을 간 덕에 나는 한 해에 두 번씩이나 영국을 방문할 기회를 가졌다. 겨울에 갔을 때는 짧은 여행이었는데도 날마다 주룩주룩 내리는 비와 일찍 지는 해 탓에 내내 우울했다. 그런데 여름은 달랐다. 해는 한없이 긴데다 날은 시원했고 선명한 빛깔을 가진 야생화들이 온 천지를 채워 나를 한없이 기쁘게 했다. 집집마다 정원에는 꽃들이 만발했고 넓디넓은 공원마다 내 작업의 주 대상인 들꽃들이 지천이었다.

나는 손녀 선재와 들꽃을 따서 꽃반지와 꽃팔찌, 화관을 만들었다. 어렸을 때 읽었던 동화 속의 주인공이 된 듯 즐거웠다. 그 넓은 잔디밭을 하얗게 수놓고 있었던 꽃이 황소눈 데이지인데 민들레처럼 봄부터 여름까지 피고 지는 꽃인 것 같다. 우리 선재와 더불어 영원히 간직하고 싶은 추억의 꽃이다. 상원이, 선재 등 손주들은 꽃만 보면 꺾어다 주면서 그림을 그리란다. 아이들에게 나는 꽃을 그리는 꽃할머니로 각인되었나 보다.

얼마나 행복한 일인가. 아이들이 나를 보며 꽃을 떠올린다면, 또 꽃을 보며 나를 떠올린다면.

뻐꾹나리

올 봄 용인 야생화 농장에 스케치하러 갔다가 이름이 마음에 들어 모종을 사왔다. 기대를 가지고 보던 중 7일 밑에 꽃이 피었다. 꽃송이는 크고 섬세하지만 화려하지 않아 남의 눈에 띄기는 어려울 것 같다. 꽃잎에 작은 점들을 가지고 있는 게 특징이다.

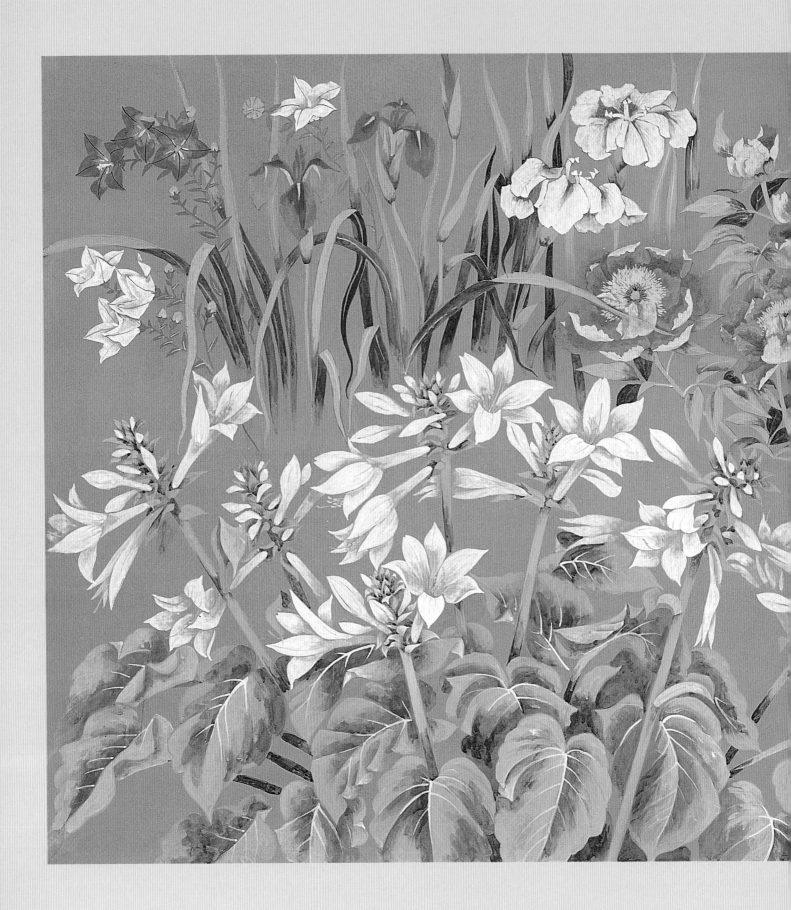

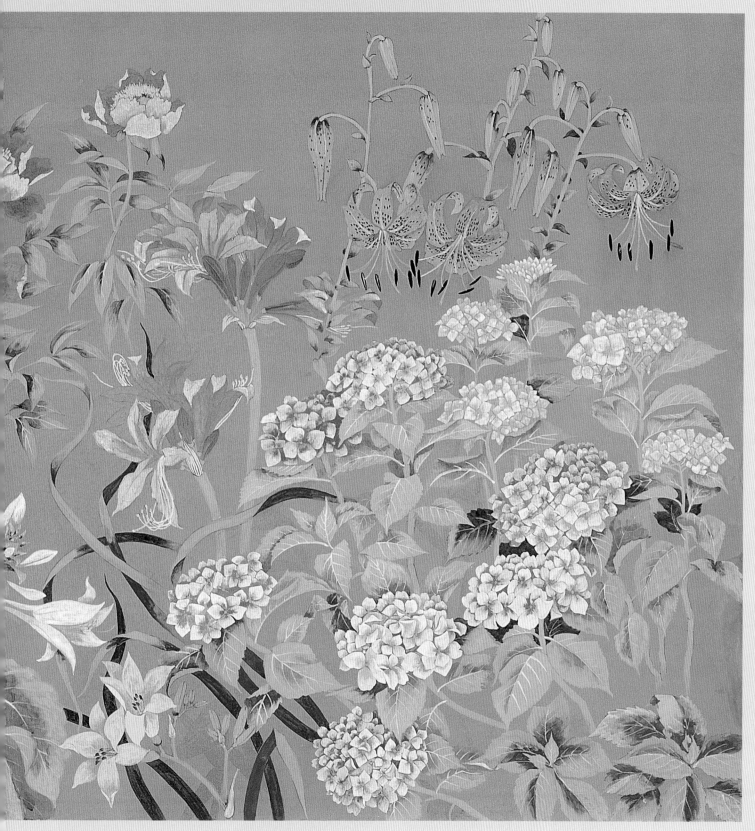

여름의 뜰 91 × 181cm 종이에 채색 1998

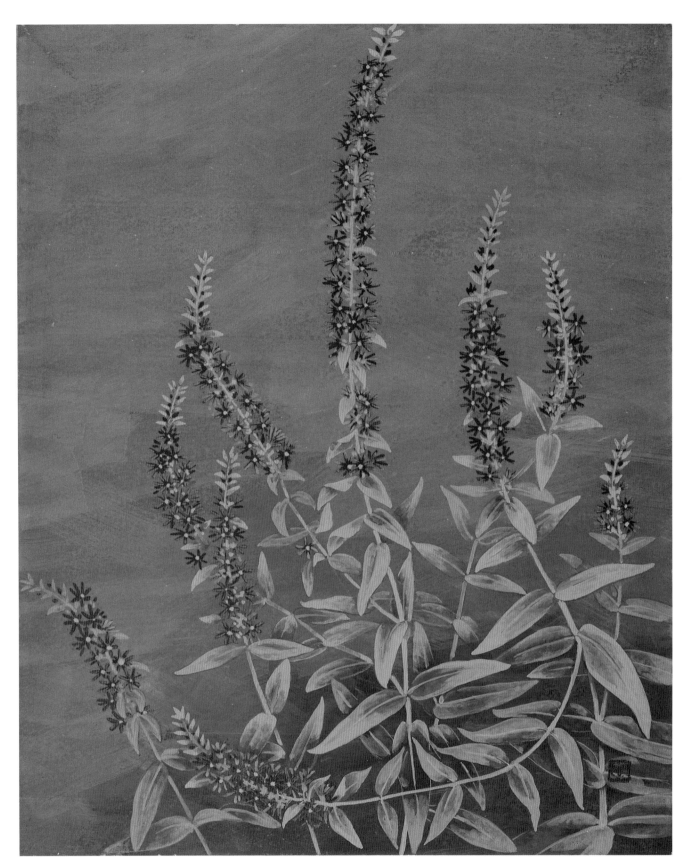

부처꽃 32 × 41cm 종이에 채색 2004

부처꽃

　이 꽃은 다른 꽃에 붙어 왔다가 우리 집 앞마당에 느닷없이 피어난 반가운 손님이다. 바늘꽃과 더불어 고운붉은 색을 띠며 주로 습지의 수련이나 연꽃 주위에서 볼 수 있다.

　2년을 키운 다음 그리면서 그때가 가장 예쁘게 핀 줄 알았는데 훗날 다른 데서 보니 훨씬 더 실하고 싱싱했다. 특히 영국 여행에서 만난 부처꽃은 내가 그간 그린 것보다 다섯 배쯤은 더 실해 보였다. 그렇게 예쁜 색의 꽃을 만나면 나는 그만 막막해지곤 한다. 하긴 아무리 노력한다 해도 어찌 인간이 자연의 위대함을 따라갈 수 있으랴.

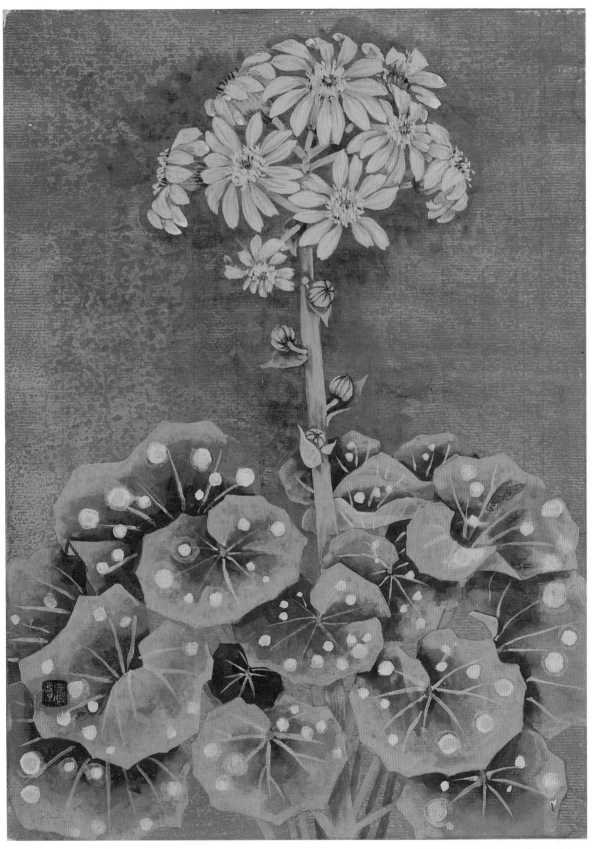

점박이머위 33.5 × 24cm 종이에 채색

점박이머위

제주도에는 어디나 머위가 많다. 그 중 잎사귀에 점이 박힌 것을 점박이
머위라 한다. 우리가 먹는 머위와는 전혀 다르나. 보드신 해도 잎의 모습이
비슷해서 머위란 이름이 붙은 것 같다. 먹는 머위의 꽃은 그다지 예쁘지 않은
데 점박이머위의 노란 꽃은 아름답다.

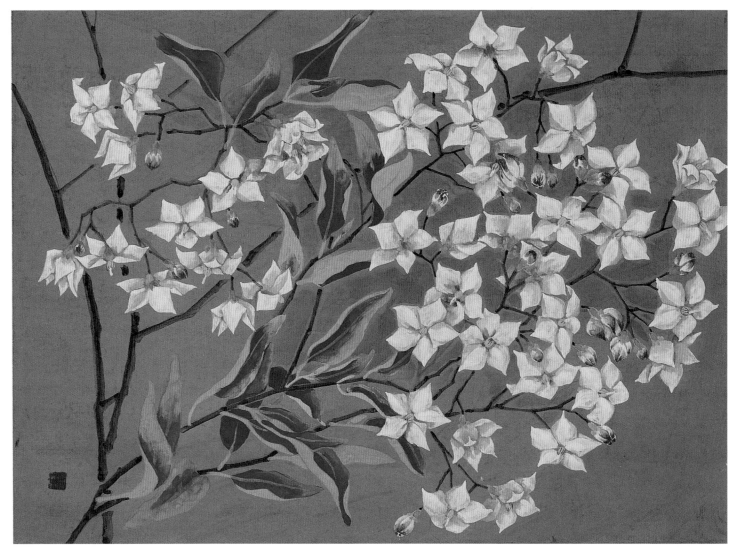

에델바이스 34.2 × 24.2cm 종이에 채색 2004

에델바이스

　스코틀랜드의 수도 에든버러에는 민박을 치는 승범이네가 산다. 내가 갔을 때
그 집 담벼락에는 하얀 꽃의 넝쿨이 가냘픈 몸짓으로, 그러나 마치 산을 타듯 올라
가고 있었다. 산악인들이 산에서 만나면 행운이 따른다고 믿는다는 꽃, 에델바이
스. 나는 그 꽃을 거기서 처음 보았다.

　영국의 집들은 대부분 바깥뜰과 안뜰을 갖고 있는데 그 중에서도 안뜰은 정말
아름다웠다. 꽃과 울창한 나무들이 좋아서 나는 새벽마다 남편과 함께 산책을 하
며 꽃들을 관찰했다. 그들에게는 꽃을 가꾸고 즐기는 것이 하나의 생활이 되어 있
어 너무 부러웠다. 아들네의 이웃에 집을 마련하고 정원을 가꿔 아이들이 그곳에
서 뛰놀게 된다면 참 좋을 것 같다.

가을 秋

코스모스

어느 가을날, 눈이 부시게 푸른 하늘을 보았다. 문득 그 하늘에 코스모스 몇 송이를 그려 넣고 싶어졌다. 올해는 유난히 가을 하늘이 나를 서럽힌다. 그 청명함을 닮고 싶다.

요즘 나는 좋은 그림을 그리려면 얼마나 정신이 맑고 단순해야 하는지, 얼마 나 마음을 비워야 하는지, 또 얼마나 일에 집중해야 하는지 서럽게 깨닫는다. 실 오라기처럼 가느다란 몸으로, 그러나 온 마음으로 가을 하늘을 바라보는 코스 모스도 나와 같은 생각을 하고 있는 건 아닐까.

코스모스 100 × 80cm 종이에 채색 2002

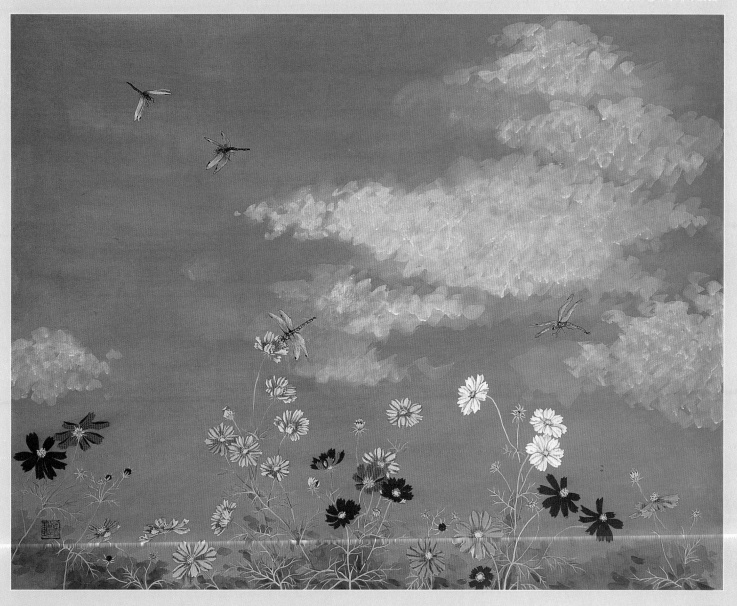

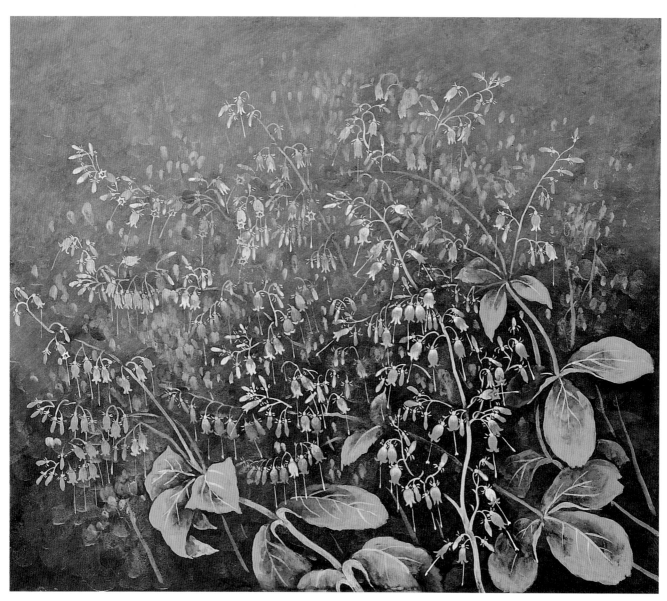

잔대 45 × 53cm 종이에 채색 1995

잔대

들에서 나는 우리의 먹거리들은 모두가 청초한 꽃을 가지고 있는 것 같다.
순을 따서 나물로 해먹는 풀이라고 해 심었는데 어느 날 묘한 꽃이 달렸다.
조그마한 종들이 조롱조롱 달린 듯한 꽃, 가랑비라도 내리면 맑은 소리를
들려줄까.

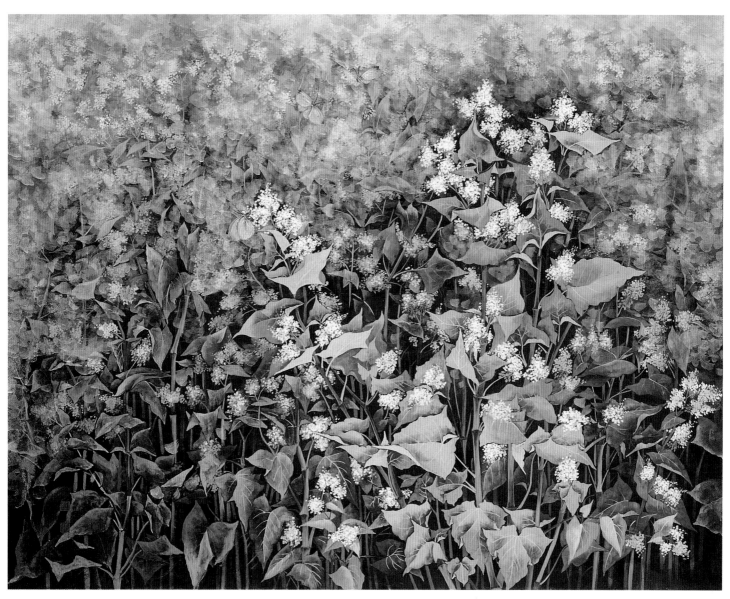

메밀 97 × 130cm 종이에 채색 1993

메밀꽃

혜진이 엄마와 함께 메밀꽃 스케치를 하러 어느 초가을 새벽 퇴촌으로 달린 적이 있다. 가는 길마다 코스
모스가 유난히도 곱게 피어 있었고 때늦은 달맞이꽃은 아직 밤인 줄 아는지 그저 싱싱하게 우리를 반겼다.

차를 한 잔 마시고 메밀밭에 마주 앉았다. 초가을도 가을인지라 옆을 보니 취, 미역취, 쑥부쟁이 등 가을
꽃이 만발했다.

사람 그림자 하나 눈에 띄지 않는 들녘에서 자연에 파묻혀 메밀꽃을 그리며 우리는 축복받은 사람들이라
생각했다. 벌들이 윙윙거리며 꽃 위를 누볐다.

몇 년 후 TV에서 메밀을 보고 또다른 시각에서 그려 보고 싶어진 나는 수십 년째 함께 그림을 그리고 있
는 '목요팀' 아주머니들과 같이 강원도 평창으로 달려갔다.

무엇이든지 같은 것이라도 시간과 순간의 감정에 따라 내미는 얼굴이 다른 법, 땅바닥에 주저앉아 가을
햇살을 가득 받으며 하루 종일 스케치를 한 우리들은 어느 새 소녀로 돌아가 있었다.

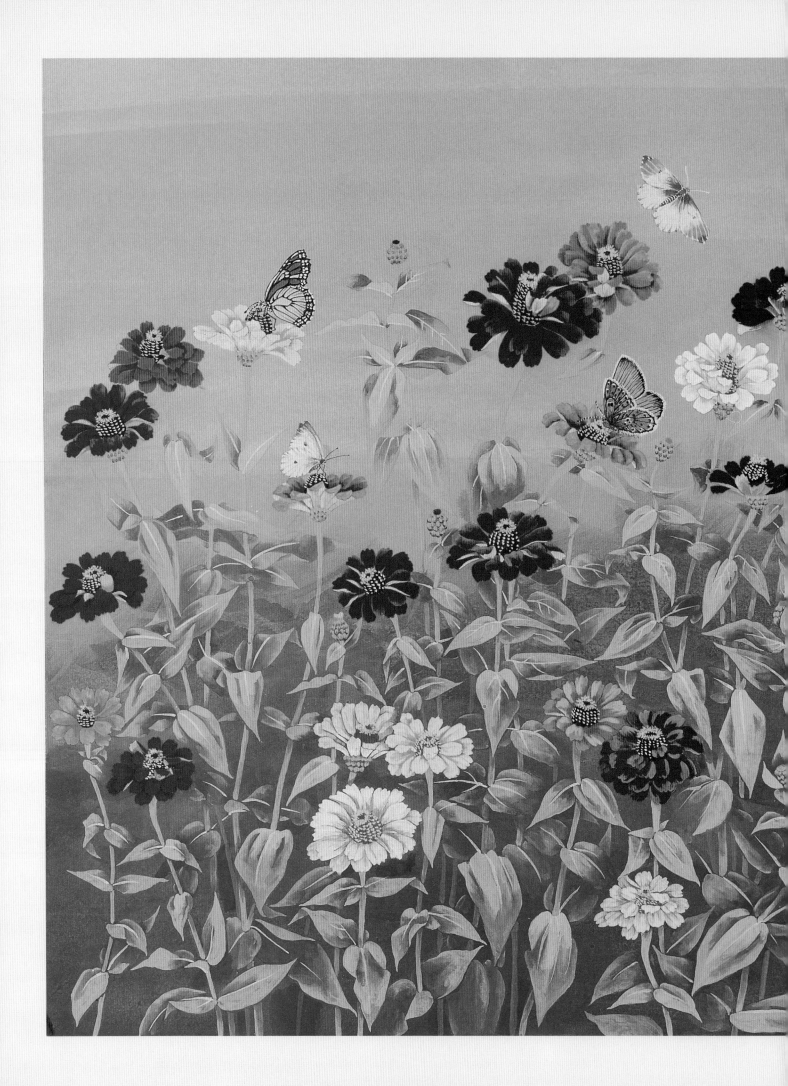

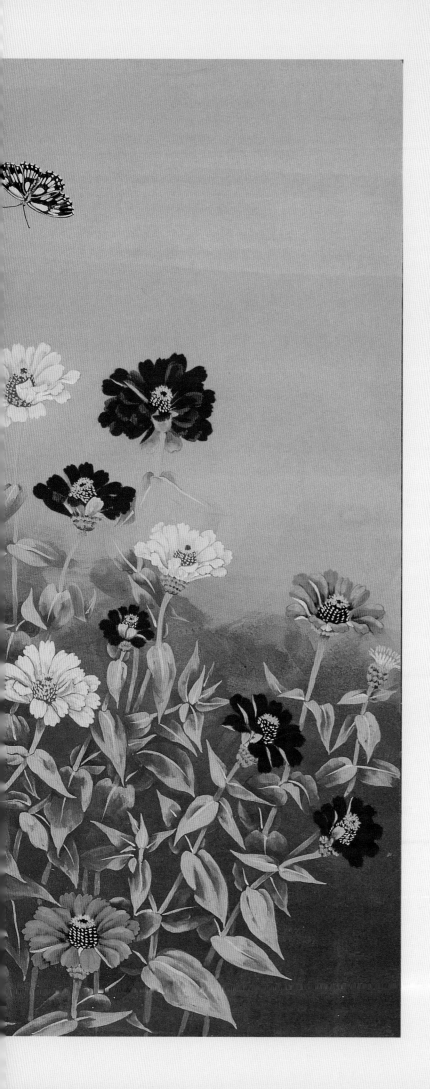

백일홍 90.9 × 72.7cm 종이에 채색 2004

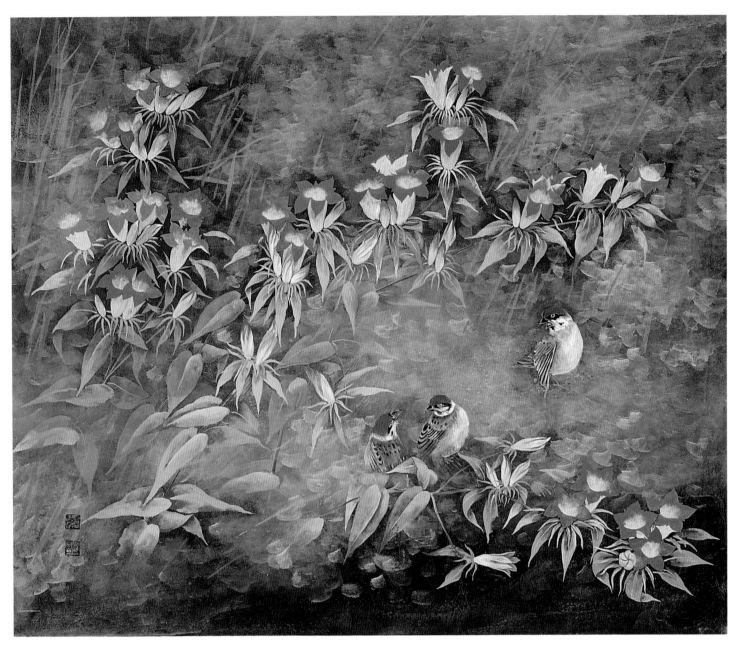

용담초 50 × 60.6cm 종이에 채색 1993

용담초

　영롱한 코발트빛의 나팔 모양을 하고 있는 가을의 으뜸가는 들꽃이다. 시댁이
있는 사천에서 캐다 심었는데 꽤 여러 포기가 핀다. 가을 들녘, 물기 없는 풀 속에
서 고개를 내밀고 있는 모습은 곧 구슬프면서도 은은한 곡조를 뽑아 낼 듯하다.

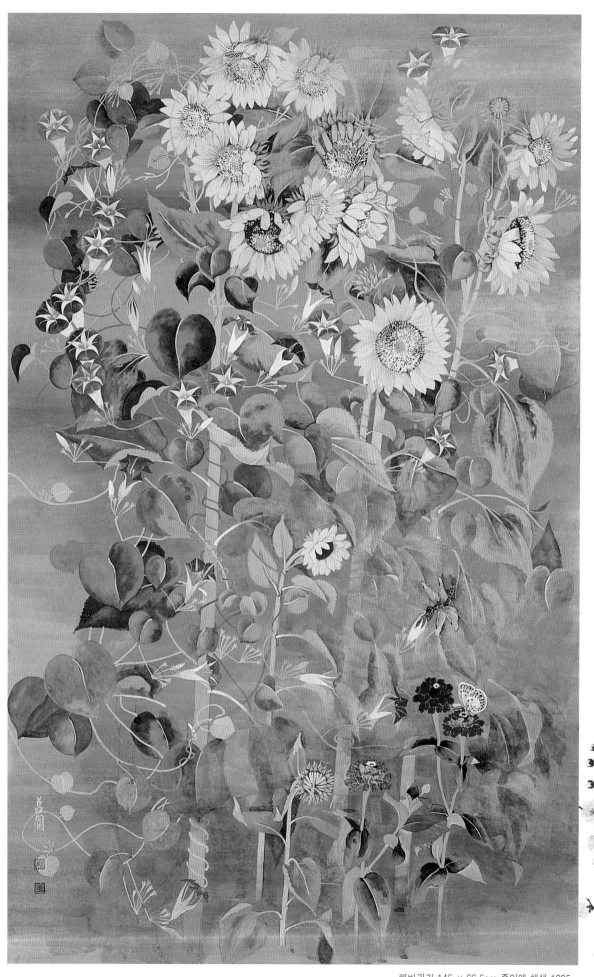

해바라기 145.× 66.5cm 종이에 채색 1985

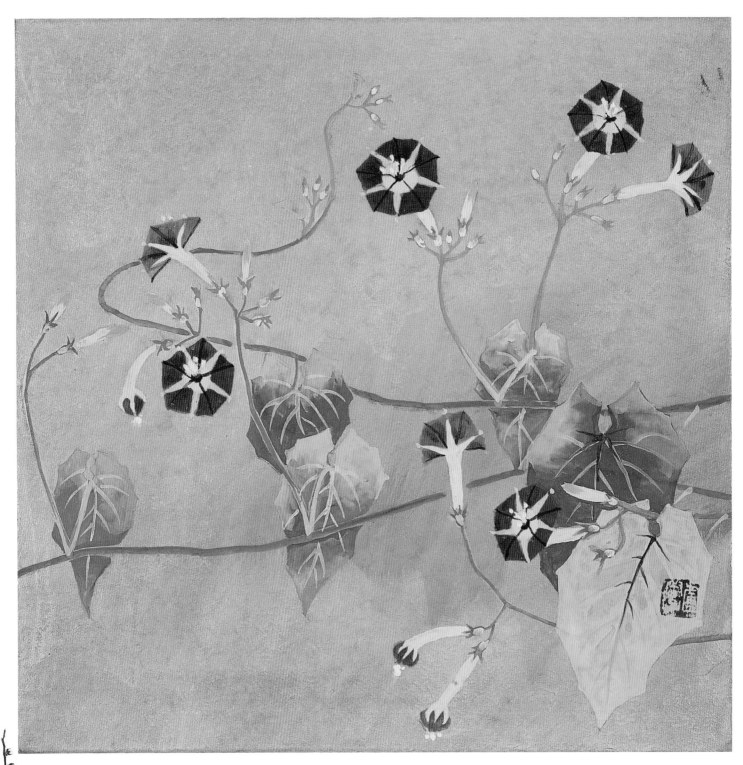

작은 나팔꽃 20 × 20cm 종이에 채색 2002

후박

 아파트로 이사 온 지 얼마 되지 않은 어느 날, 창문에서 내려다보니 후박꽃
이 활짝 피었다. 나무의 키가 너무 커서 손이 닿지 않기에 경비원 아저씨에게
부탁했더니 고맙게도 두 송이를 꺾어다 주었다. 향기가 좋고 꽃 속이 매우 복
잡하다. 꽃이 피고 나서 하루 정도만 지나면 수술이 우수수 떨어져 버린다.

후박 73 × 61cm 종이에 채색 2003

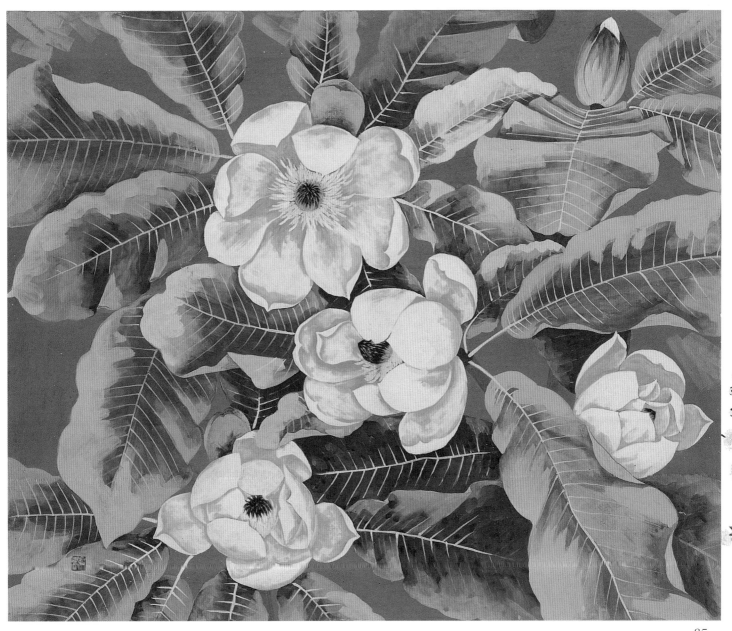

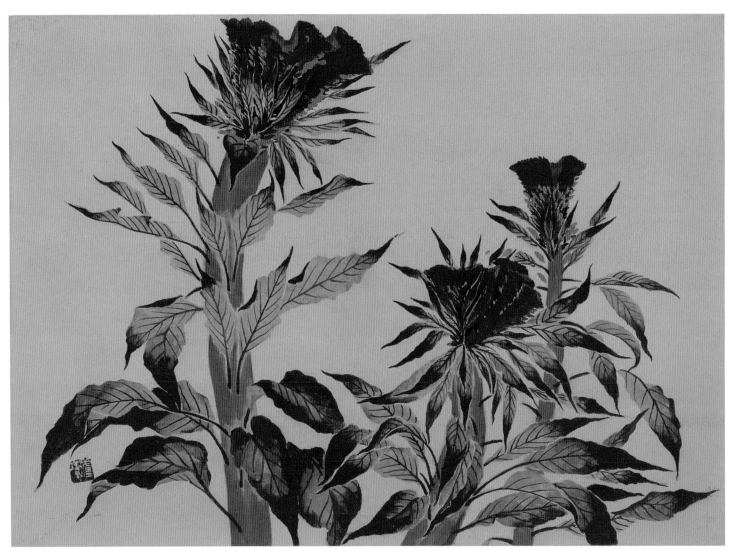

멘드라미 33.5 × 24cm 종이에 채색 2004

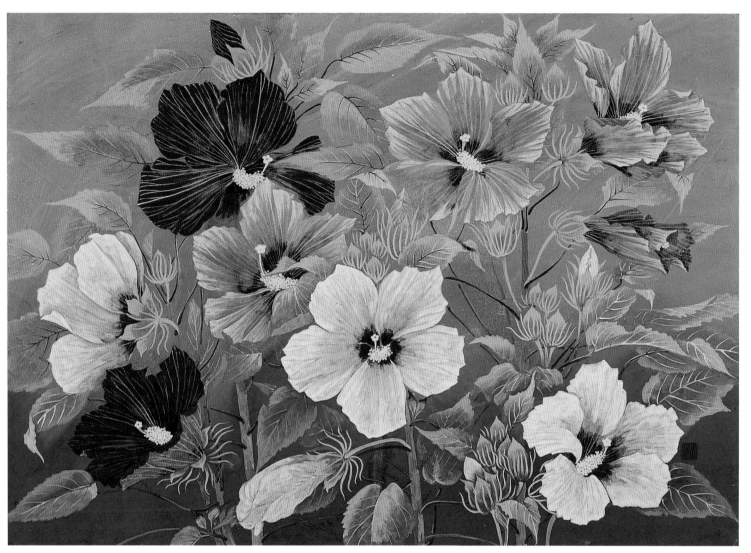

부용

한여름 고속 도로 변을 가나 보면 흰색, 분홍색, 자주색 꽃이 소담스럽게 피어 있는 것을
볼 수 있다. 무궁화나 접시꽃, 목화꽃 등과 비슷하지만 꽃이 그보다 훨씬 크다. 뿌리가 땅속
에 있다가 해마다 싹을 틔우고 꽃을 피운다. 학교 다닐 때 미술책에서 본 부용은 중국 품종
인데 지금 우리 나라에 피어 있는 것들은 거의가 아메리카 품종이란다. 내가 그린 부용 역
시 아메리카 품종인 듯하다. 중국 품종을 직접 볼 기회는 아직 없었다.

중국 품종 가운데서는 취부용을 최고로 꼽는다. 아침엔 흰 꽃으로 피었다가 정오가 되면
차츰 복숭아색으로 물들어 가는 것이 마치 술 취한 기생의 뺨 같다고 해서 취부용이라 이
름 붙었다 한다.

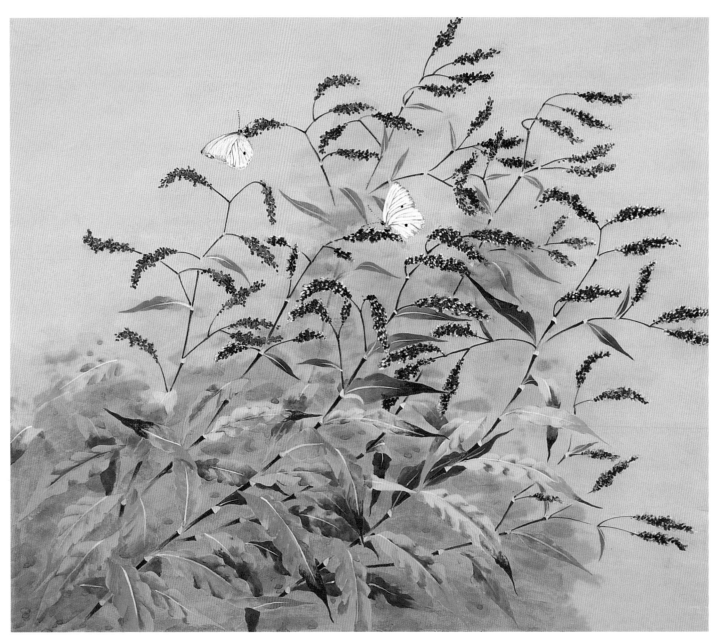

여귀 45.5 × 53cm 종이에 채색 1998

여귀

들에 나가면 쉽게 볼 수 있는 꽃이다. 자세히 들여다보면 참으로 귀엽고
예쁜데, 너무도 흔해서 사람들의 눈길을 끌지 못하나 보다.

가을에는 잎사귀까지 단풍이 들어 온통 붉은색을 띤다. 번식력이 무서울
만치 강해 꽃밭에 심기엔 겁이 나지만, 들에 나가서 보면 너무도 색이 고와
스케치도 하고 책갈피에도 꽂게 된다.

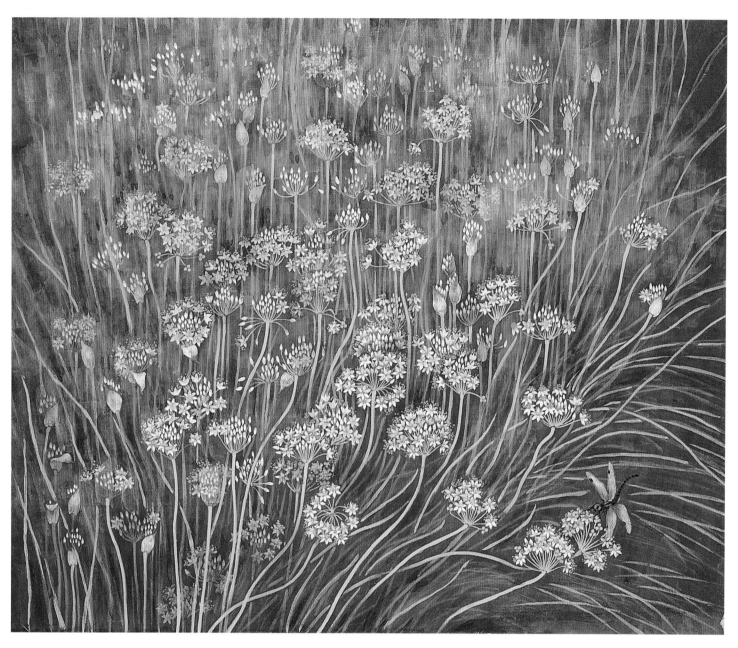

부추 50 × 60.6cm 종이에 채색 1994

부추꽃

　시골로 피난 갔던 어린 시절, 조그마한 밭에 파랗게 자라 있는 풀을 칼로 베고 나서 며칠 후 가
보면 또다시 자라나 있던 것이 생각난다.

　내게는 아련한 유년 시절의 추억이라 그때를 떠올리며 손바닥만한 부추밭을 만들고는 아까워
서 베지 않았다. 어느 날 여섯 잎으로 된 하얀 꽃이 피었다.

　추억의 결실과도 같다.

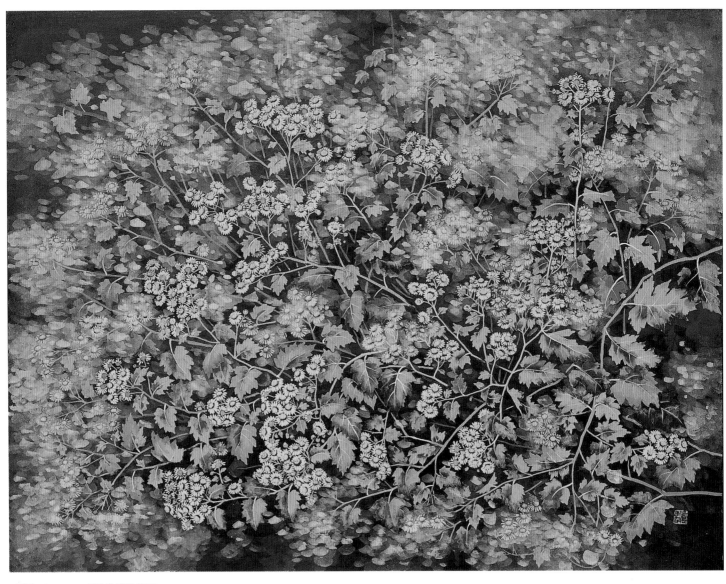

감국 59 × 77cm 종이에 채색 2002

돼지감자

스케치 갔다가 들에서 캐다 심었는데 번식력이 너무 좋다. 어느 새 키도 사람의 배나 커버렸다. 들창 앞에 앉아서 흐드러지게 피어 있는 돼지감자꽃을 그려 본다. 초가을의 맛을 느끼게 하면서도 따뜻한 느낌을 준다.

돼지감자는 뚱딴지라는 다른 이름도 가지고 있다. 덩이줄기 때문에 감자로 착각하기가 쉽지만 자세히 보면 전혀 엉뚱한 식물이라는 데서 유래했다고 한다. 뿌리를 캐서 먹어 보려 했는데 기회를 놓쳤다. 돼지감자는 혈당을 안정시키는 성분이 있어 당뇨에 좋다고 한다.

돼지감자 91 × 116.7cm 종이에 채색 2002

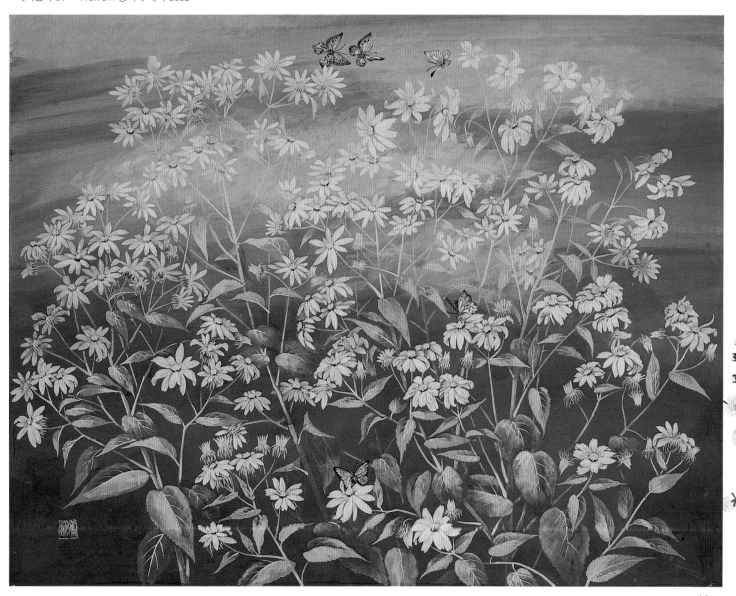

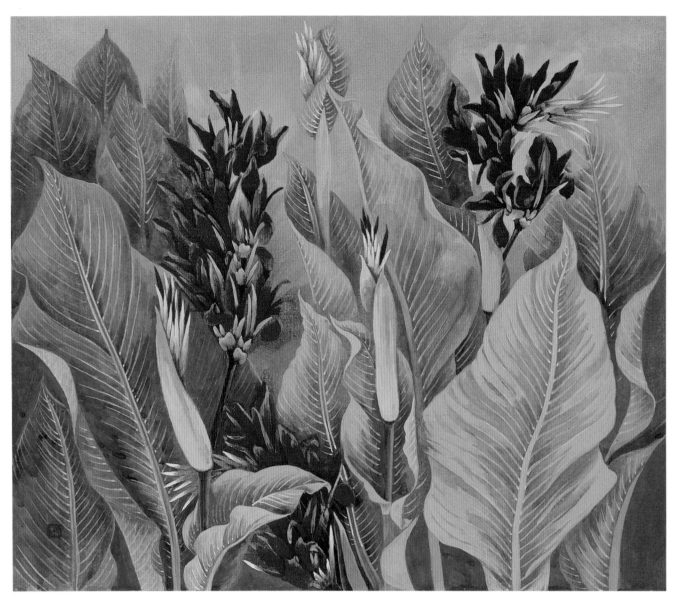

홍초 53 × 45.5cm 종이에 채색 2004

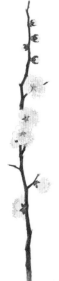

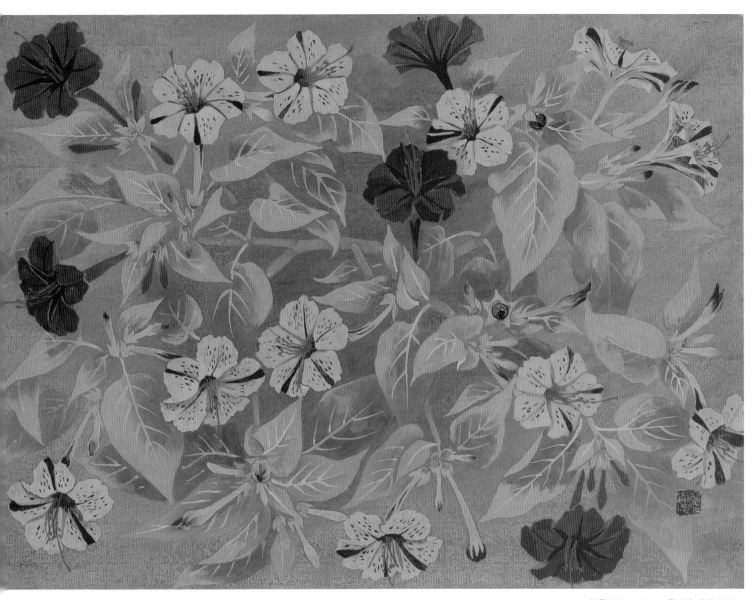

분꽃 33.5 × 24cm 종이에 채색 2004

분꽃

　이 꽃은 어릴 때 나팔이라고 하며 입에 물어도 보고 까만 씨를 빻아 분을 만들며 놀기도 했던 추억이 있어 더욱 정감이 간다. 월견화라 저녁에 피었다가 해가 떠오르면 지기 때문에 스케치하기가 쉽지 않다.

　언젠가 김달진 미술연구소의 김 소장님께서 문안 편지에 분꽃 씨앗 두 개를 테이프로 붙여 보내 주신 적이 있다. 그 기억이 참으로 아름답다. 아직은 화판 가득 커다랗게 피워 보고 싶은 분꽃의 아름다운 모습이 머릿속에만 머물러 있는데, 기회가 되면 누구나 분꽃에 대한 추억을 떠올릴 수 있도록 표현해 보고 싶다.

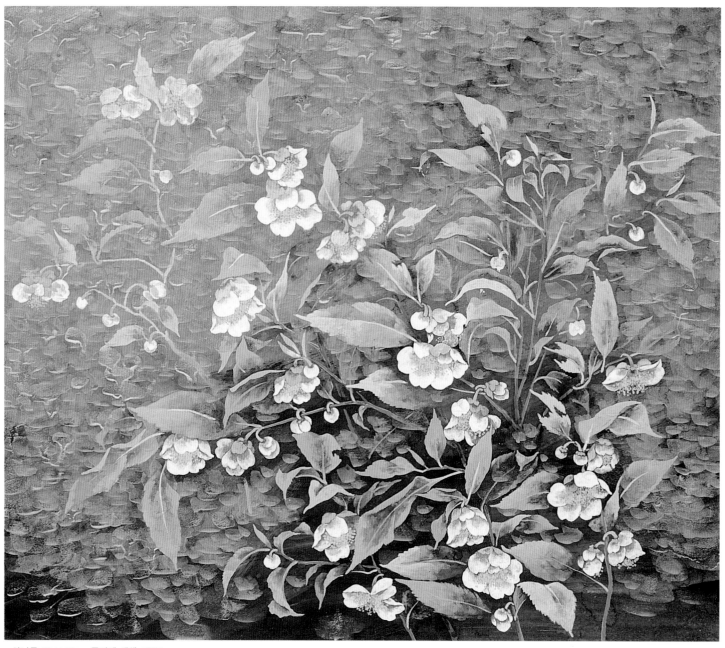

차나무 53 × 45cm 종이에 채색 1995

차나무

경남 시댁 부근에는 어느 집 마당에나 차나무가 있는데 때를 잘 맞추지 못해서인지 내려갈 때마다 늘 꽃이 진 다음이었다. 매번 아쉽게 발길을 돌린 나는 작설차를 마실 때마다 인연이 닿지 않아 만나지 못한 꽃을 생각했다.

그러던 지난 초겨울, 시골에 갔다가 늦게나마 피어 있는 꽃을 마침 발견하고 두근거리는 마음으로 곧장 스케치했다. 자그마한 동백 같은 꽃이 꽃술을 푸짐하게 달고 나와의 해후를 반기고 있었다.

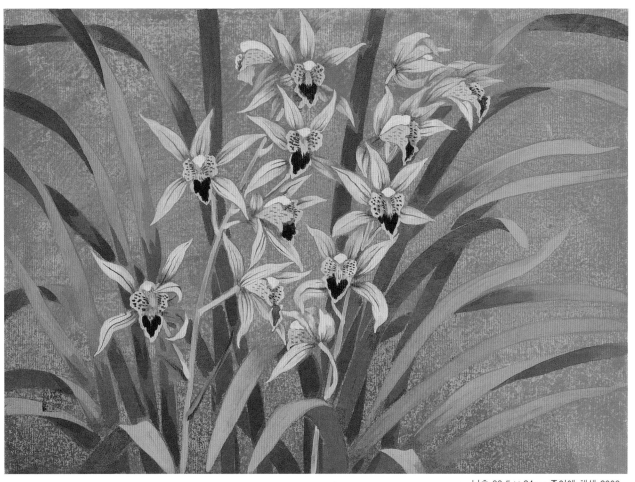

난초 33.5 × 24cm 종이에 채색 2003

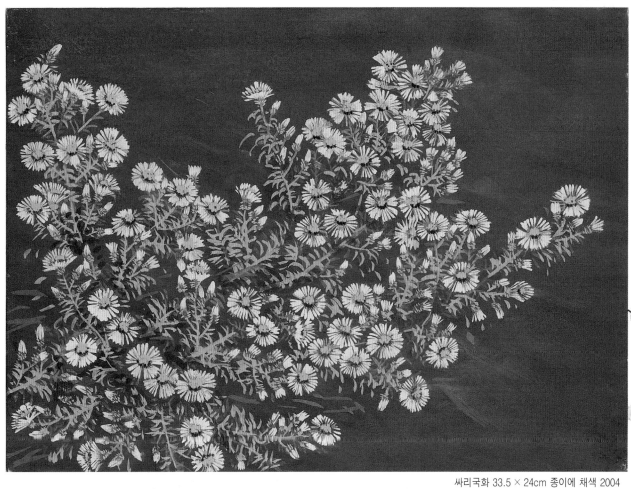

싸리국화 33.5 × 24cm 종이에 채색 2004

45

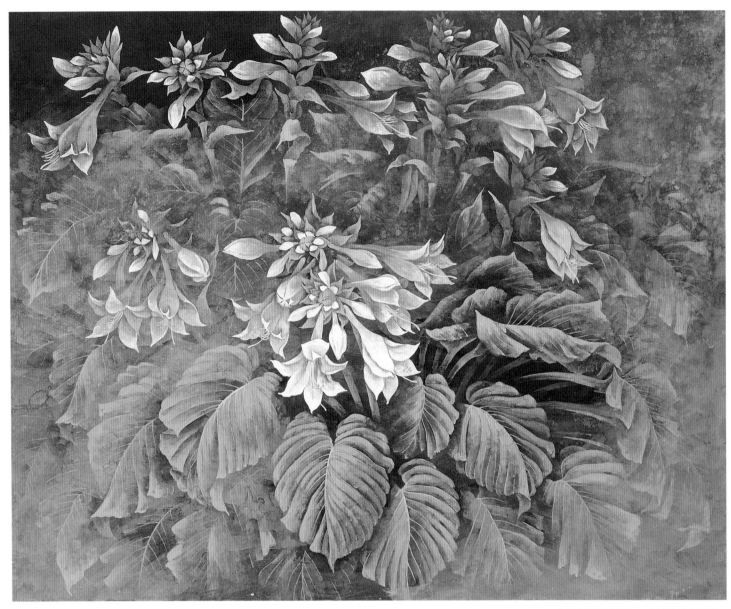

옥잠화 80.3 × 100cm 종이에 채색 1995

옥잠화

꽃에 관심을 쏟다 보니 꽃에는 아침에 피는 것과 저녁에 피는 것, 마음 내키는 대로 아무 때나 피는 꽃이 있음을 알게 되었다.

어렸을 때 외할아버지께서 가장 좋아하시던 꽃이라는 기억 때문에 한 포기 얻어다 심었는데 아침 일찍 나가면 8월 초 새벽부터 세수라도 한 듯 말간 모습으로 방긋 웃는다.

활짝 피기 전의 꽃 모양이 옥비녀 같다고 해서 옥잠화라고 불린다. 내 머리에 이 꽃비녀를 꽂아 보고 싶다. 옥잠화가 은밀히 건네주는 새벽의 단아한 향기로 나를 단장하고 싶다.

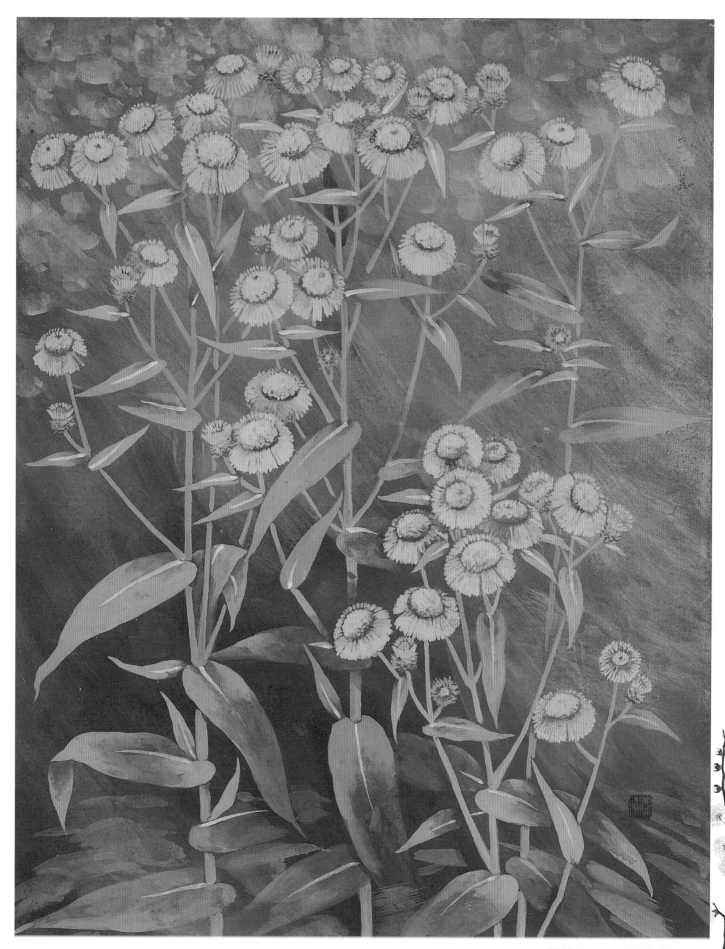

금불초 32 × 41cm 종이에 채색 2001

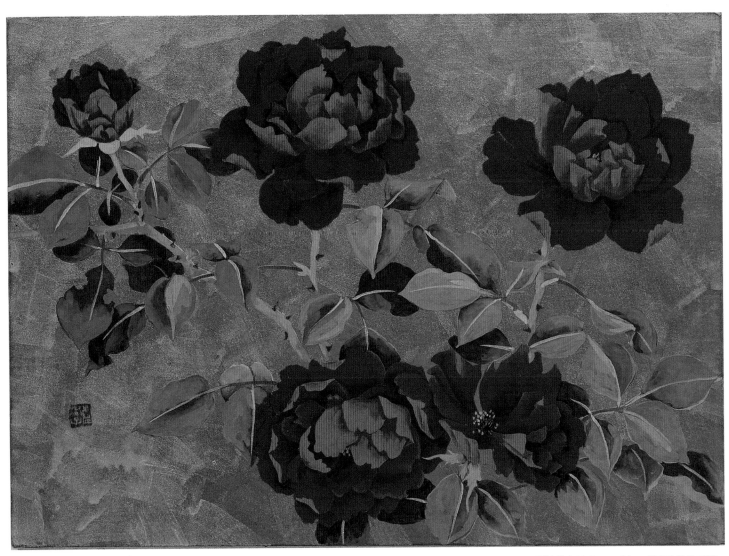

덩굴장미 33.5cm × 24cm 종이에 채색 2003

덩굴장미

12월 4일. 그 동안 겨울 같지 않게 따뜻해서 아파트 단지에는 때아닌 덩굴장미가 피고 지고 있었다. 겨울에 만나는 장미는 흔하지 않은데다 더욱 고운 빛을 띠고 있어 나는 오가면서 인사를 나누곤 했다.

그런데 일기예보를 보니 내일은 갑자기 영하 7도까지 내려간단다. 잠시 망설이다 나는 밖으로 나가 밤새 얼어 죽게 될 장미를 꺾어 가지고 들어왔다. 겨울 장미가 가지고 있는 색다른 아름다움은 어디서 나오는 걸까. 운명처럼 정해진 시간 밖으로의 이탈, 그 용기 때문인지도 모른다.

동백

　남쪽에 봄소식이 전해질 무렵이면 나의 마음은 언제나 동백섬이나 선운
사로 향한다. 비로드보다 더 고운 동백의 그 붉은 핏빛, 미련 없이 목을 꺾
고 툭 떨어지며 생을 마감하는 그 모습이 다른 꽃에서는 보기 힘든 장관이
라 그런 듯싶다. 동백꽃은 동백새가 꿀을 먹으러 나니며 수정시켜 수는도
조매화라고도 한단다. 시인들이 즐겨 노래한 꽃, 동백은 내 입에서도 시를

동백 91cm × 116.8cm 종이에 채색 1993

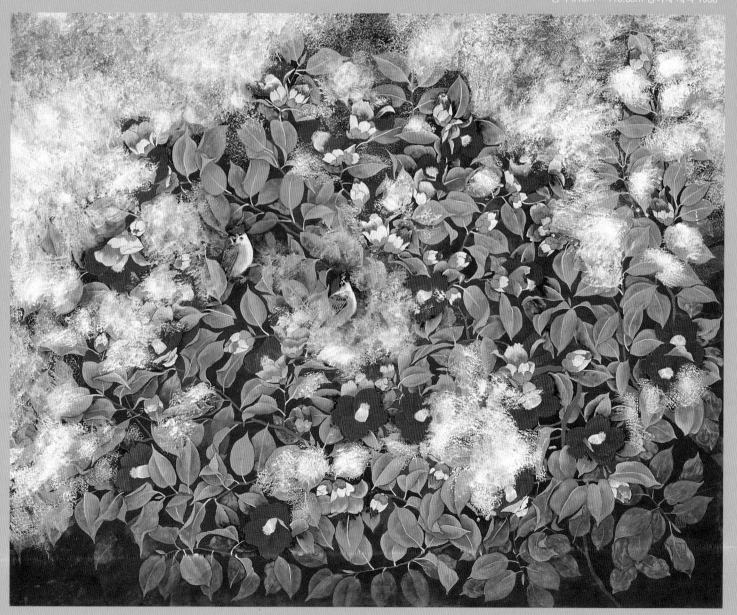

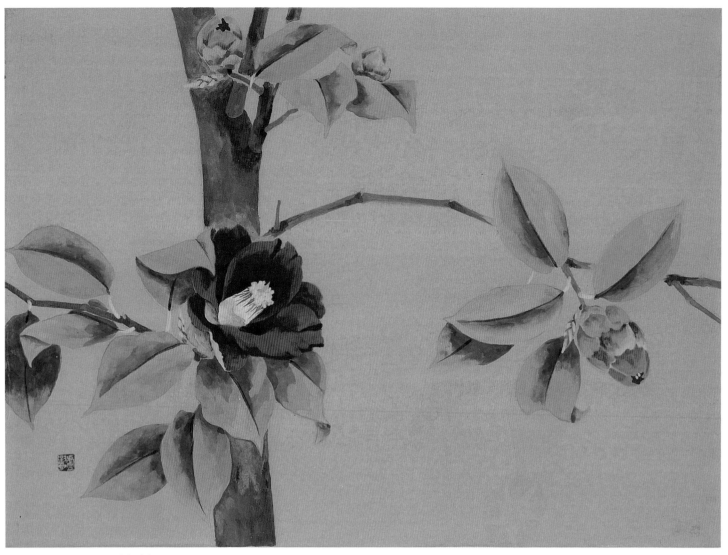

동백 33.5cm × 24cm 종이에 채색 2003

한 송이 동백

여러 송이가 피어 있는 것도 아름답지만 가까이서 한 송이만 바라보면 더욱 곱다.

어느 날 아침 문득 동백이 보고 싶어 비행기를 타고 동백섬 오동도에 가서 몇 시간 동안 앉아 스케치도 하고 사진도 찍다 밤이 되어서야 돌아왔다. 동백은 역시 오동도의 그것이 제일이다. 동백기름을 발라 곱게 머리 빗은 옛 여인의 모습이다.

남천

옛 화첩에서 남천의 열매를 본 적이 있다. 눈을 소복이 이고 있는 빨간 열매, 그 모습을 담은 그림이 잊혀지지 않았다. 남천의 꽃과 열매를 실제로 보고 싶어서 나는 양재동 화훼공판장에서 남천을 사다 키워 보았다. 중국 따뜻한 남쪽 지방이 원산지라는데 의외로 키우기가 까다롭지 않았다. 남천은 실내에서도 잘 자라 꽃을 피우고 열매를 맺는다. 가을이면 단풍 또한 아름답다.

일본에서는 집안 경사로 팥찰밥을 지어 이웃에 보낼 때 밥 위에 남천을 얹어 보내는 풍습이 있다. 이파리가 해독 작용과 부패를 막는 방부제 역할을 하기 때문인데 생선회를 낼 때 밑에 깔기도 했단다. 중국에서는 남천 잎사귀를 쌀에 섞어 밥을 지으면 머리가 검어지고 노인이 젊어진다 해서 성죽이라 부른다. 열매가 달린 가지를 선물로 쓰기도 한다.

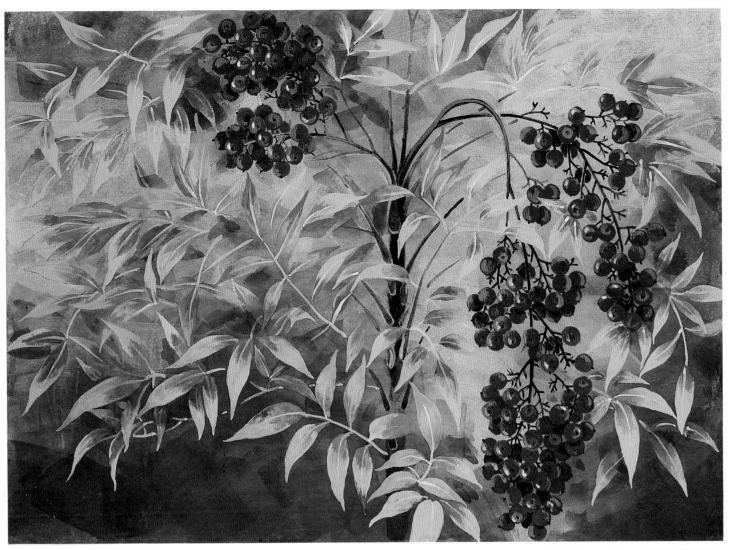

남천 24.2cm × 33.4cm 종이에 채색 2001

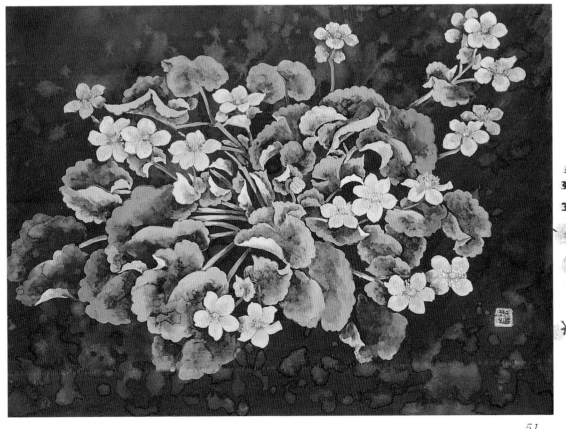

동의나물

굳이 얻어다 심은 것도 아닌데 갖게 된 꽃이다. 다른 식물을 가져올 때 흙에 씨가 붙어 따라온 듯싶다.

'초대받지 않은 손님' 이지만 그 놀라운 번식력에 우리 식구로 받아들이기로 했다. 우리 나라 특산종이라 그림으로 남겨 두고 싶기도 했고. 다소 유독하므로 이름에 '나물'이라는 말이 들어 있지만 먹지 않는 편이 좋다.

동의나물 24.2cm × 33.4cm 종이에
채색 1995

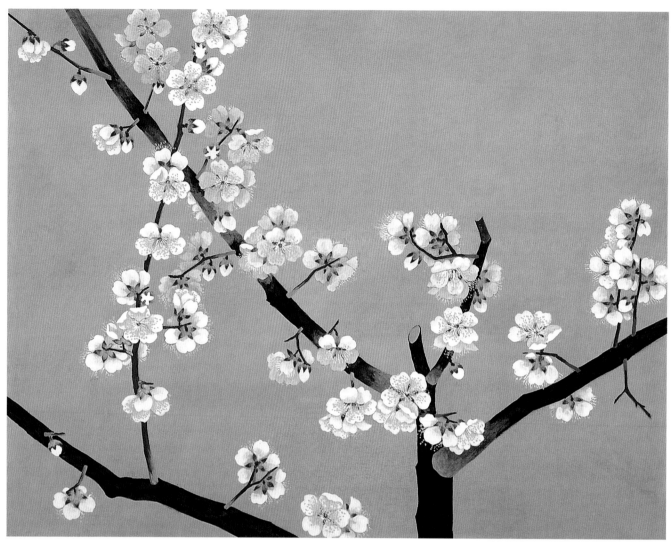

백매 45.5 × 53cm 종이에 채색 1999

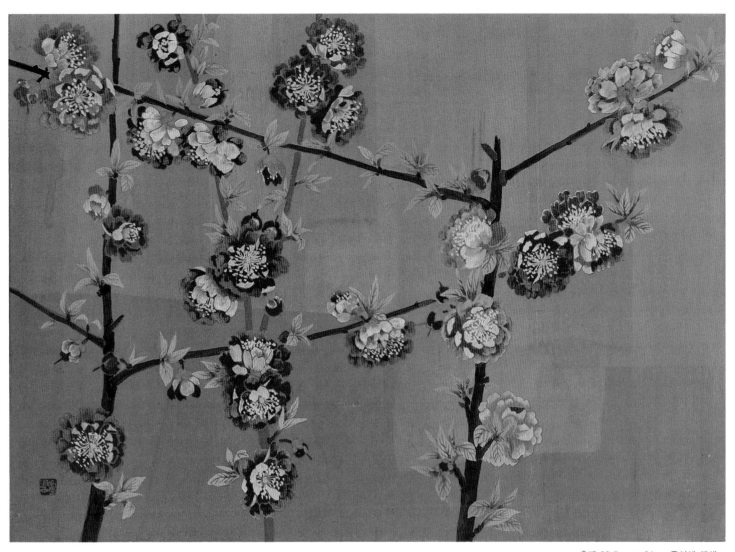

홍매 33.5cm × 24cm 종이에 채색

홍매

동양화를 전공하는 사람들은 일찍부터 사군자를 통해 매화에 관심을 가지게 된다. 나도 매화가 좋아 볕이 잘 드는 마당에 한 그루를 심었다. 그것은 해마다 이른 봄 꽃을 피워 벌들을 반겼다. 자라 가는 모습을 관찰하면서 나는 문득문득 그 아름다움에 감탄하곤 했다.

선암사에 갔을 때 보았던 매화나무는 옛 선조의 그림에서 보았던 모습 그대로였다. 은은한 향기와 고귀함은 마치 천상의 꽃 같았다. 절 뒷마당 한가운데 있는 백매화는 600년이나 되었다고 한다. 그 꽃을 보고 싶어 내년에도 발길이 그곳으로 갈 것 같다.

나는 해마다 매실주나 매실 농축액, 매실 장아찌 만드는 것을 게을리 하지 않는다. 손주들에게 건강에 좋다는 음식을 일찍부터 길들이고 싶어서이고 더위에 장이 나빠지기 쉬운 여름엔 이보다 좋은 음료수가 없기 때문이다.

몇 년을 두고 나는 박노수 선생님의 부암동 집으로 매실을 따러 다녔다. 올해는 선생님께서 건강이 좋지 않으셔서 부암동 집에 함께 가시 못했다. 그 좋은 매실들은 주인을 찾지 못하고 누렇게 익어서 떨어졌을 것이다. 내년에는 건강한 모습의 선생님과 함께 다시 부암동에 가보고 싶다. 매실 따는 재미도 좋지만 인연을 꾸려 가는 재미가 내 옷자락을 끌어당긴다.

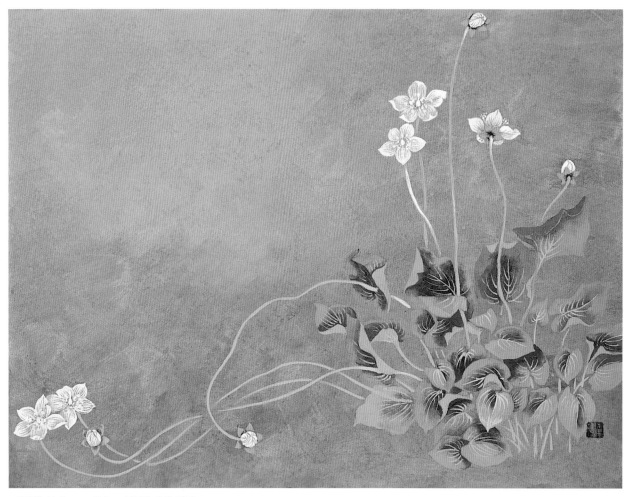

물매화 31.5cm × 40.5cm 종이에 채색 1999

수선화 24.2cm × 33.4cm 종이에 채색 2001

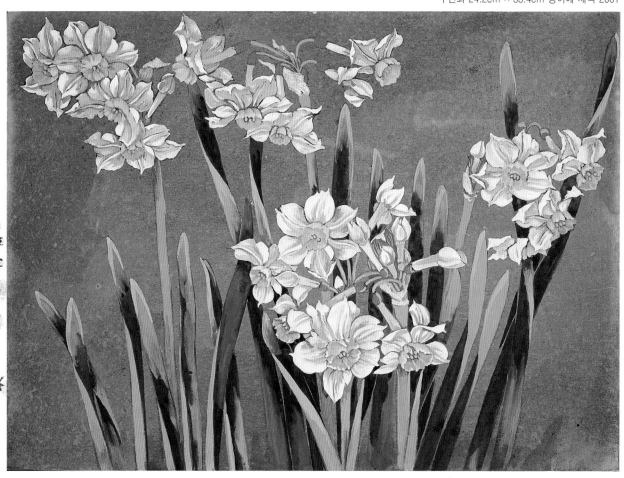

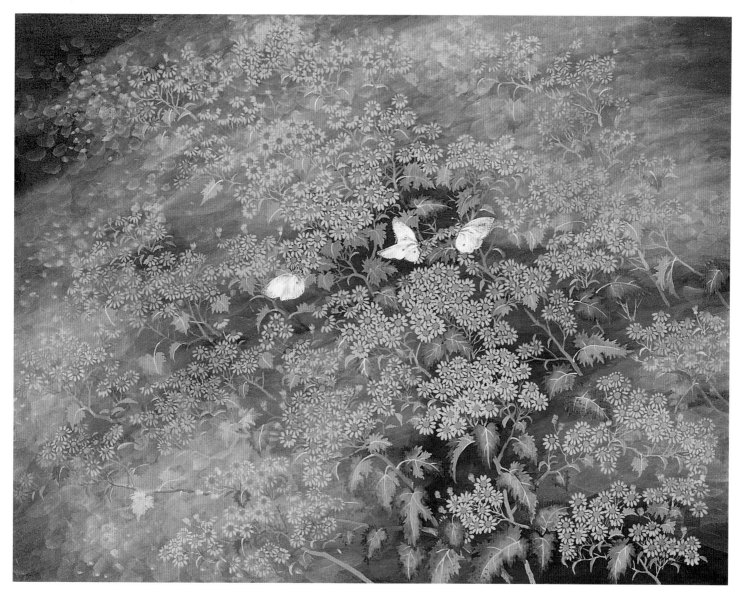

감국 60.6cm × 72.7cm 종이에 채색 1993

감국

가을에 흐드러지게 피는 꽃으로 언제 보아도 그 무리가 아름답다. 꽃향기가 강해서 말렸다가 차로 이용해도 좋고, 화병에 꽂아 놓고 향을 즐겨도 좋다. 나는 꽃을 따서 꽃전을 부치기도 한다. 야생화는 모두가 식용이고 약인 듯싶다.

수선화

몇 해 전부터 진짜 수선을 구해서 그려 보고 싶었다. 내내 쉽지가 않더니 딸이 어느 겨울날 다섯 뿌리나 얻어 가지고 왔다. 누가 중국에서 가져왔는데 엄마 생각나서 얻어 왔단다. 무척 반가웠다. 겨울에 피는 꽃이지만 귀한 마음에 마루에 두고 보살폈더니 잘 자라 푸짐하게 꽃을 피워 주었다. 나르시스의 변모라서인가, 꽃이 참 곱다.

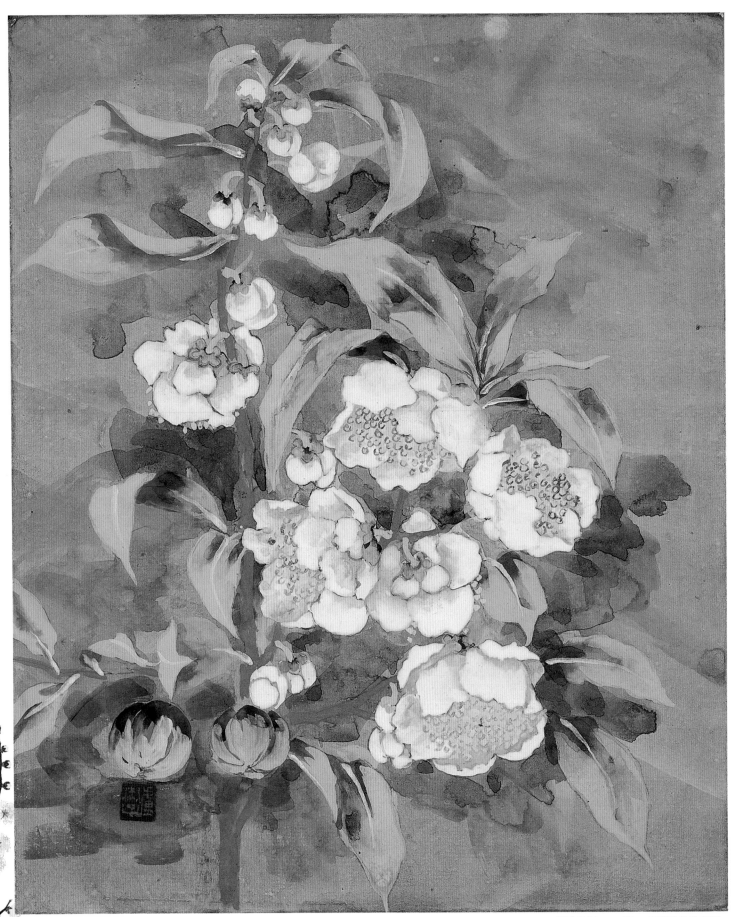

작설화 24cm × 30cm 종이에 채색 2001

노숙자의 꽃그림 세계

신 항 섭
(미술평론가)

인간의 손은 참 많은 능력을 지니고 있다. 마음만 먹으면 무엇이든지 만들어 내는 재주를 지녔다. 이 세상의 모든 물건들이 모두 인간의 손에 의해 만들어진 것이라면 그 무한한 능력에 새삼 놀라게 된다. 인간이 만물의 영장이 될 수 있었던 것도 지적인 능력보다는 손의 재주 때문이다. 그런데 대개는 손에 주어진 재주를 이용하는 사람은 극히 한정되어 있다. 물론 손의 재주에 대해 필요를 느끼지 않는 직업에 종사하게 되면 평생을 가도 그 능력이 어느 정도인지조차 알 수 없다.

인간이 세상을 살아가는 방법이야 어디 한두 가지랴만, 그 많은 방법 중에서도 그림을 그리는 일은 참 각별하다는 생각이다. 전적으로 손의 재능에 의탁하지 않으면 안 되기 때문이다. 따지고 보면 그림 그리는 행위야 손의 영역이지만 그 손을 사역하는 것은 미적 감수성이고 미의식이다. 미적 감수성과 미의식은 때로 손의 기능을 극단적인 곳으로까지 이끄는 마술적인 힘을 행사한다. 손의 기능이 극단적인 곳에 이르기 위해서는 단순히 기술적인 연마만으로는 되지 않는다. 그림에서 손의 기능을 사역하는 것은 다름 아닌 미의식이기 때문이다. 미의식은 사실적인 묘사력을 극단적인 곳으로 끌어올리면서 동시에 고상하고 고급스러운 감각으로 안내한다. 사실적인 묘사력이 완벽하게 되면 손끝이 아주 민감해져 이로부터 그림은 한층 정밀해지고 밀도가 높아지게 되는 것이다. 그리고 그 정밀함과 밀도가 세련미를 불러들이고 세련미는 마침내 예술적인 가치로 변환하는 것이다.

노숙자의 그림은 이런 과정을 거쳐 성립되고 있다. 그는 한치의 의심도 없이 손의 기능을 전적으로 신뢰해 왔다. 고려청자나 분청사기 또는 조선백자를 만든 도공들이 그랬듯이 그 또한 일념으로 손의 기능을 연마하는 데 열정을 바쳤다. 예술성이 무엇인지 알고 있는 상태에서 손의 기능을 연마하는 데 주력하는 것은 자기 확신이 없고서는 안 될 일이다. 손의 기능이 숙달하면 과연 예술성으로 보상될 수 있을까 싶은 의구심의 등쌀에 견디기 어려운 탓이다. 설령 기능이 극단적인 곳에 이르면 예술성이 보장된다고 하더라도 그 과정을 감내하는 것은 결코 쉬운 일이 아니다. 그럼에도 불구하고 그는 모든 것을 버리고 손의 기능을 숙달시키는 일에 전념했다. 그러기에 화단과도 거의 절연된 상태가 되었다. 출신 대학 학풍과는 전혀 다른 길을 선택함으로써 자초한 고립이었다.

다행히도 그는 손의 기능을 숙달시키는 데 필요한 대상을 꽃으로 선택함으로써 그러한 고립감에 갇히지 않고 스스로를 위로할 수 있었다. 세상의 꽃들이 피어날 때 보여 주는 그 신묘함에 감탄하듯이 그 또한 자신의 손으로 하나하나의 꽃을 피워 내는 즐거움에 스스로 빠져들 수 있었다. 손끝을 아주 예민하게 만들어 가면서 꽃술 하나도 놓치거나 허술하게 피워 내는 일없이 꼼꼼하게 챙겼다. 그러다 보니 화판에서 피어나는 꽃들은 정말 자연의 꽃들과 분간하기 어려울 만큼 닮아 있었다. 그리하여 손의 기능은 꽃을 눈앞에서 지우고도 스스로의 힘으로 익숙하게 꽃을 피워 낼 수 있을 정도가 됐다. 진정 손의 기능이 극단적인 지점에까지 이르렀다는 증표인 셈이다.

그가 이제껏 그림으로 옮겨 온 꽃이 무려 2백여 종류에 달한다고 하니, 단순한 산술적인 계산만으로도 그 작업량을 짐작하기 어렵지 않다. 어디 그

뿐이랴. 꽃을 보지 않고도 능히 그려 낼 수 있으려면 또 얼마만한 숫자의 꽃을 그렸을까 상상하기 어렵지 않다. 눈앞에서 꽃을 치우고도 마치 실제처럼 재현하려면 꽃의 형태 및 색채는 물론이려니와 생리까지도 낱낱이 파악하고 있지 않으면 안 되는 일이다. 실제로 그는 수십 년을 꽃그림으로 일관해 오는 동안 수많은 꽃들을 직접 가꾸는 수고도 마다하지 않았다. 꽃의 형태 및 색채, 그리고 생리를 터득하는 데는 그보다 좋은 방법이 달리 있을 수 없는 까닭이었다.

손의 기능이 숙달되고 세련될 수 있었던 것은 바로 이러한 접근 방식에 큰 효험이 있었던 것이다. 손끝의 감각이 세밀하고 치밀하기 위해서는 그를 사역하는 그 자신의 미의식 및 미적 감각이 예민해지지 않으면 안 되었다. 어쩌면 꽃을 관찰하고 손수 가꾸는 일이야말로 손의 기능을 숙달시키기 위한 선행 학습이었던 셈이다. 꽃을 가꾸는 노고는 그림을 그리는 일 못지않게 희열이 넘치는 일이었다. 신비함으로 가득한 생명의 순환을 직접 목도함으로써 꽃에게 부여된 아름다움의 실체를 터득할 수 있었던 것도 큰 수확이었다. 꽃을 가꾸는 행위는 꽃을 그리는 일과 다르지 않기에 그렇다. 꽃을 가꿈으로써 꽃의 아름다움이 생명의 숨결과 함께 하는 것이란 깨달음이야말로 현실의 꽃을 화판에 옮기는 일이 지닌 내적인 가치를 빛나게 하는 일이었다.

그가 즐겨 그리는 꽃들은 대다수가 들꽃이다. 화초용으로 키우는 꽃도 적지 않으나 대개는 스케치 여행을 통해서 또는 이런저런 인연으로 들이나 산에서 만나는 야생화들이다. 2백여 종류의 꽃을 그렸다면 그 중에서 화초용으로 키우는 꽃은 그렇게 많지 않으리라. 그리고 보면 들이나 산에서 피어나는 헤아릴 수 없이 종류가 많은 야생화들이 주 대상이었다. 최근 자생적인 야생화, 즉 재래종에 대한 일반적인 관심이 부쩍 증가하고 있는 추세는 그에게 큰 힘이 되어 주고 있다. 그 자신의 관심이 많은 사람들과 함께 할 수 있는 일이라는 점에서 위안이 되는 것이다. 실제로 수년 전 예서원에서 출간된 『봄 여름 가을 겨울 – 노숙자의 우리 꽃그림』이라는 화집은 기대 이상의 판매 실적을 올렸다. 그만큼 우리 꽃에 대한 관심과 애정이 높다는 증거이다. 이렇듯 우리 꽃에 대한 일반적인 관심을 확인함으로써 더욱 자신의 작업에 확신을 갖게 되었음은 물론이다.

그 또한 꽃그림을 그리기 전에는 우리 꽃에 별반 관심을 갖지 않았다. 하지만 그 동안 하찮게 여겨 온 들꽃이 화판 위에 옮겨졌을 때 느끼는 감정은 실로 벅찬 것이었다. 소박하기 이를 데 없는 이름 모를 들꽃들에도 이전에 미처 깨닫지 못한 저마다의 아름다움이 숨겨져 있다는 사실에 흥분했다. 그런 희열이 그 자신으로 하여금 더욱 깊이 들꽃의 아름다움에 빠져들도록 만들었는지 모른다. 그리하여 들꽃이 가지고 있는 저마다의 아름다움을 전하는 메신저가 되도록 자청하였는지도 모를 일이다.

들꽃은 비록 꽃 모양이 크고 화려하지 않을지언정 오밀조밀하여 귀엽고 앙징스럽다. 더구나 한두 송이보다는 무리를 이루었을 때 그 모양은 전혀 다른 느낌으로 다가온다. 무리 꽃이 들판을 덮고 있는 모습은 가히 장관을 이룬다. 그렇다. 아무리 작고 볼품없는 꽃일지라도 함께 어우러졌을 때는 풍성한 이미지로 바뀌면서 세상을 한층 아름답게 꾸미고 있다는 깨달음은 또다

른 소득이었다. 들꽃은 그런 일깨움을 주었다. 단지 하루 동안만 꽃을 피우고 지는 꽃들이 적지 않다는 사실은 또 다른 충격이기도 했다. 그토록 짧은 시간만을 허락하는 조물주의 심술에 가슴이 아린 것은 들꽃과의 진정한 교감이 없고서는 안 될 일이다. 들꽃을 단순히 그림의 소재로만 인식하지 않고 그 자신의 삶의 교본으로 받아들이고 있음을 말해 주는 대목이다.

그래서일까. 꽃 모양새가 작고 볼품없다고 여기는 들꽃은 화판에 무리를 이루어 놓았다. 무리를 이루는 작은 꽃들이 하나의 통일된 색채로 번져 나가는 모습은 들꽃의 아름다움이 어디에 있는지를 실감케 한다. 다시 말해 그는 그림을 통해 들꽃들이 지어 낼 수 있는 아름다움의 진면목을 보여 주고 있는 것이다. 그 자신은 더불어 존재한다는 것은 정녕 아름다운 일임을 깨닫고 있다. 대자연의 모든 물상은 모두가 이런저런 연관성을 가지고 있다. 한마디로 독불장군은 없는 것이다. 울긋불긋 현란한 원색으로 치장한 늘꽃들의 아름다움이 돋보이는 것은 초록의 풀들이 있기 때문이다. 초록의 풀들이 없는 가운데 모두 화려한 색채를 뽐내는 울긋불긋한 원색의 꽃들만이 지천이라면 거기에는 정녕 색채의 아름다움이 존재하지 않을 것이다. 우리의 시선을 진력이 나게 만들 따름이기에 그렇다. 자연의 아름다움과 질서란 바로 그런 조화의 묘에 있다.

꽃그림에서 그는 일체의 회화적인 기교를 배제했다. 전적으로 객관적인 시각에 의지함으로써 사실의 전달에 충실하려 했다. 그 자신의 감정을 담지 않은 채 단지 보여지는 꽃의 형태미와 색채를 그대로 옮겨 놓는 일만으로도 충분히 아름다운 그림이 될 수 있기 때문이었다. 그래서 객관적인 진실을 표현하기 위한 기술적인 완성도를 높이는 일에 주력했고 기대하는 만큼 성과를 얻었다. 자연 그대로의 환경에서 옮겨 오는 꽃의 모양일지라도 그 아름다움을 보다 선명히 부각시키기 위해 배경을 비워 둔 채 꽃만을 그렸다. 그런가 하면 어떤 경우에는 배경에 추상적인 이미지를 도입, 그 자신의 감정 상태를 반영하는 일도 있었다. 단순히 꽃의 아름다움 그 자체만을 노래하는 것으로는 감당할 수 없는 미적 감흥을 추상적인 이미지 속에 담았던 것이다.

제아무리 소재를 실제와 일치시킨다고 할지라도 어차피 현실과는 다른 평면 공간에 놓인다. 이러한 그림의 상황 그 자체가 허구이다. 그러니 그림은 어디까지나 조형적인 해석에 다름 아니다. 실제와 분간할 수 없도록 차가운 이성적인 시각으로 객관화시킨다고 할지라도 꽃의 선택에서부터 화면에 배치하고 구성하는 일련의 작업 과정에는 이미 작가의 주관적인 시각이 반영되기 마련이다. 흐트러져 있는 꽃을 보기에 좋게 정렬해 놓는다든가 또는 부분적으로 첨삭을 하는 따위의 과정은 그 자신의 미의식이 관여하는 부분이다. 다시 말해 화판에서 전개되는 행위와 그 결과물로서의 꽃의 이미지는 현실을 빙자하고 있을 뿐 엄연히 다른 세상의 일이다.

그는 바로 이 점을 명확히 인식하고 있다. 마치 현실적인 공간에 놓인 듯한 생생한 꽃의 이미지와 그 정서를 표현하고 있으나 이는 모두 가공의 허상에 지나지 않는다. 그러니 소재를 아무리 객관화시킨다고 할지라도 결과적으로는 순전히 그 자신의 주관적인 산물인 것이다.

꽃이 어떤 모양을 하고 있으며 화폭에서 어떤 위치에 놓이는가, 그리고 전체적인 분위기는 어떤가 따위의 문제들이 그림의 품격 또는 격조를 결정하게 된다. 이는 오직 그 자신의 미적 감각이 관여할 수 있는 부분이다. 여기에다가 한 가지 더 덧붙인다면 시적인 정취이다. 그림은 어떤 경우에라도 내용, 즉 문학성이 실현되어야 한다. 간결한 운문체로 변환할 수 있는 서정적인 이미지를 표현해야 한다. 꽃 자체도 충분히 아름답고 또 시심을 자극할 만큼 매혹적이지만 거기에 인생의 묘미를 일깨우게 하는 내적인 정서가 없다면 어쩐지 싱겁다는 기분을 지울 수 없다. 이러한 문제를 의식하고 있음인지 그는 배경이나 꽃 주변에 다양한 이미지를 도입하여 서정적인 분위기를 이끌어 낸다.

그러면서도 때로는 아주 차갑게 묘사하여 시각적인 긴장을 늦추지 않는

다. 그리하여 정서적인 부드러움이나 여유가 없이 마치 식물도감의 그림처럼 묘사하기도 한다. 이러한 방식에서는 자료적인 가치를 우선한다. 꽃 하나하나의 온전한 형태 및 색깔을 명료하게 보여 주려는 것이다. 여기에서는 참으로 교육적인 가치를 우선한다는 의도를 읽을 수 있다. 이에 반해 대체로 무리 꽃을 보여 주는 작품에서는 함께 어우러지는 조화미와 더불어 통일된 형태미에서 오는 정서적인 풍요로움을 맛볼 수 있다. 가령 배경에 거친 붓자국을 남긴다든지 몽롱한 안개처럼 또는 꿈결이나 바람결 같은 이미지를 첨가한 작품은 그림에 감정의 표정을 담으려는 데 기인한다. 그럼에도 불구하고 어떠한 표정이 담기든 꽃의 형태 자체를 무너뜨리는 일은 없다. 언제나 온전한 사실적인 꽃의 형태를 중심에 두고 그 주변에 표정을 덧붙이는 식이다.

이처럼 배경에 추상적인 이미지를 도입하는 것은 또한 회화적인 공간임을 상기시키려는 의도를 담고 있다. 그 자신의 존재성을 드러내려는 의지의 표현인 것이다. 꽃의 형태적인 순수성 및 그 아름다움만을 노래하는 것으로는 때로는 지루할 수도 있기에 그렇다. 어쩌면 그런 의무감의 속박에서 벗어나 꽃과 함께 하는 삶을 통해 느끼는 여러 가지 감정, 그 속내를 풀어 내고 싶은 것인지도 모른다. 그러나 여기에서 간과해서는 안 될 점이 있다. 그가 배경에 추상적인 이미지를 도입한다든가, 단색조의 평면적인 이미지로 처리하는 데는 꽃의 형태미를 보다 선명하게 그리고 아름답게 보이기 위한 의도가 은닉되어 있다는 점이다.

그래서인지, 어떤 경우에도 꽃의 형태 및 색깔이 탁해지거나 모호해지는 일이 없다. 꽃의 색깔과 모양에 따라 아주 신중하게 배색이 결정되고 있는 것이다. 무엇보다도 꽃과 조화를 이루면서도 꽃의 이미지를 시각적으로 더욱 상승시킬 수 있는 색채 또는 추상적인 이미지가 결정된다는 뜻이다. 그래서인지 어느 작품에서나 어떤 꽃이나 형태가 명료하면서도 단아하며 자기 표정이 선명하다. 꽃 하나하나에서 기품이 느껴지는 것이다. 이는 무엇을 의미하는 것인가. 그것은 다름 아닌 꽃에 그 자신의 인격미를 실현하고 있음을 말한다. 이제 꽃은 단순히 그림의 소재에 그치지 않고 그 자신과 희로애락을 함께 하는 동반자적인 관계로까지 발전하고 있음을 시사한다.

꽃은 어느 새 의인화되어 있는 것이다. 무언가 자신을 얘기하고 싶어하는 듯하다. 이는 거꾸로 말해 꽃의 속닥거림을 듣고 있다는 얘기가 아닌가. 그냥 자연스러운 모습 그대로를 묘사하는 것이 아니라, 자기 얘기를 들려주고 싶어하는 꽃의 내면적인 정서를 표현하고 있음을 말해 준다. 이러한 그림의 정서는 꽃과 더불어 보내는 시간이 길어지면서 필경 친구처럼 다정다감하게 말을 건네는가 하면, 때로는 꽃에게서 위로를 받는 따위의 상대적인 존재로서 인식한 결과이리라. 달리 말해 이는 꽃에 인격을 부여하고 있다는 뜻이다. 그리하여 꽃 자체도 어느 새 인격적인 존재로서 탈바꿈하고 있는 것이다.

그림이란 최종적으로는 인격의 표현일 수밖에 없다. 그림을 데리고 더 이상 갈 데가 없는 지점에 이르면 마침내 인격미가 피어오른다. 그림을 통해 정신 및 감정이 순화되고 고양되면서 시각적인 아름다움을 뛰어넘는 경개, 즉 정신적인 아름다움이 전개되기 마련이다. 그가 오랫동안 갈고 닦은 묘사력은 인격미를 불러들이고도 남음이 있다. 그는 속된 표현으로 꽃그림에 관한 한 '도가 튼' 것이다. 그런 경지를 넘어서면 이제는 평안하고 고요하며 맑은 정신 세계가 드러나게 된다. 그는 이 지점에다 자신을 세우는 데 성공한 것이다.

우리는 그가 그린 꽃그림을 통해 그 자신의 존재를 보게 된다. 아름다운 꽃만을 전면에 드러낸 채 그 자신은 온전히 숨어 있음에도 불구하고 그림 속에 담긴 그의 존재성을 간파하기 어렵지 않다. 고려청자, 분청사기, 그리고 조선백자에 구현된 아름다운 예술적인 가치는 곧 이름 없는 도공의 인격임을 부정할 수 없듯이 말이다.